LA CHAPELLE BRANCACCI

Église du Carmine, Florence

Andrew Ladis

LA CHAPELLE BRANCACCI

Église du Carmine, Florence

traduit de l'anglais
par Antoine Hazan

HAZAN

En couverture :
Masolino, *Adam et Ève au paradis* (détail),
église du Carmine, chapelle Brancacci, Florence

Réalisation graphique : Anke Breenkötter

Impression : Arti Grafiche Motta, Arese, Italie

ISSN : 1254-7425
ISBN : 2 85025 379 0

Printed in CEE

Sommaire

L'art de la peinture à fresque
dans la Renaissance italienne

À compter du XVe siècle, et jusqu'à l'orée du XVIIe, la peinture murale connut, en Italie, une floraison sans précédent depuis les temps reculés où hommes et femmes vivaient dans des cavernes. Et de fait, lorsque nous pensons à l'art italien de la Renaissance, c'est spontanément à ces peintures murales, qu'on appelle communément fresques, que nous pensons. Combien notre perception de la Renaissance serait-elle différente, si Michel-Ange n'avait pas peint le plafond de la chapelle Sixtine, Giotto la chapelle Scrovegni, ou Masaccio *Le Paiement du tribut* de la chapelle Brancacci ! La peinture murale, quoiqu'elle eût joui, dans l'Antiquité, d'une large popularité, qui ne s'était jamais démentie au cours du Moyen Âge, parvint à une place tout particulièrement importante dans les structures matérielles de l'Italie de la Renaissance. Elle était représentée partout, dans les églises, sur les façades des bâtiments, sur les lieux de réunion des corporations religieuses, dans les palais privés des gens fortunés, à l'intérieur d'édifices civils de tous types, au-dessus des portes des cités, le long des petites routes de campagne, au coin des rues. Même après la destruction régulière d'œuvres d'art par centaines au cours des siècles, le nombre de peintures murales qui parsèment le territoire italien demeure stupéfiant.

Clairement, le climat culturel leur était favorable. Il est remarquable que l'essor de la fresque, en Italie, ait coïncidé avec l'émergence des cités-états et le développement des ordres mendiants,

Franciscains et Dominicains, au XIIIe siècle. Conséquence de la nouvelle puissance économique des villes, des capitaux plus importants et plus polyvalents pouvaient être consacrés aux œuvres d'art, et les nouveaux ordres stimulaient sans doute la demande, mais pourquoi les Italiens accordèrent-ils leur faveur à la fresque, de préférence aux autres formes de décoration architecturale, mosaïque et vitrail ? Assurément, la fresque offre sur ces derniers des avantages aussi bien pratiques qu'esthétiques. Outre son coût, généralement inférieur, de réalisation et d'entretien, et sa durée de vie non moindre, elle est plus lisible et se prête plus aisément au réalisme propre à l'art de la Renaissance italienne. Tandis que la mosaïque et le vitrail remplacent les murs, ou les font disparaître aux regards, en sublimant les formes, la fresque permet de mettre l'accent sur la solidité. De plus, le plâtre sur lequel les couleurs sont appliquées est extrêmement durable et résistant, et sa structure cristalline hautement réfléchissante dote les couleurs d'une remarquable luminosité. Préservées des moisissures, des dégradations chimiques subies par le mur, et des pollutions diverses, entre autres celle du dioxyde de carbone que nous exhalons, les surfaces de ce type demeurent claires et brillantes, bien plus longtemps que n'importe quelle peinture à l'huile.

Vers le milieu du XVIe siècle, lorsque le peintre, architecte et écrivain Giorgio Vasari vantait les vertus de la fresque,

en particulier sa résistance et sa luminosité, il la décrivait également comme le genre pictural le plus difficile, en même temps que le plus noble. Il nous est facile, contemplant les couleurs toujours éclatantes des surfaces souvent immenses des peintures murales de la Renaissance, d'oublier tout ce que leur exécution exigeait d'élaboration, mais aussi de travail pénible et parfois dangereux. Il faut imaginer les murs de la chapelle Sixtine, ou le chœur de l'église florentine de Santa Maria Novella, à l'état de maçonnerie brute, pour prendre conscience de ce fait singulier : la fresque est plus voisine de l'architecture que toute autre forme d'art, et elle pose presque autant d'obstacles techniques. Intrinsèquement, la surface d'un mur de maçonnerie n'est guère susceptible de servir de support à la peinture. Il était nécessaire de la rendre à la fois durable et propre à subir ce traitement. Si le mur était d'envergure, cette tâche pouvait exiger à elle seule un temps considérable et bien autre chose qu'un peu de main-d'œuvre.

L'une des premières exigences pratiques du genre était l'échafaudage, qui devait naturellement être de la largeur du mur, et suffisamment confortable pour accueillir ouvriers, outils et matériaux. L'installation effectuée, l'artiste et ses assistants appliquaient un premier enduit, l'*arriccio*, composé d'un plâtre à gros grains. Sa rugosité (son « grip ») était essentielle, faute de quoi l'*intonaco*, c'est-à-dire la deuxième couche de plâtre, lisse celle-là, qui fournissait la surface effectivement peinte, ne pouvait adhérer. Une fois l'*arriccio* appliqué, et, sans doute, après que le peintre se fut livré à des mesures précises et à des ébauches, il procédait, aidé de ses assistants, au transfert sur le mur du motif décoratif. Pour cela, il dessinait directement sur l'*arriccio*, habituellement d'abord au charbon, puis, une fois satisfait de l'allure

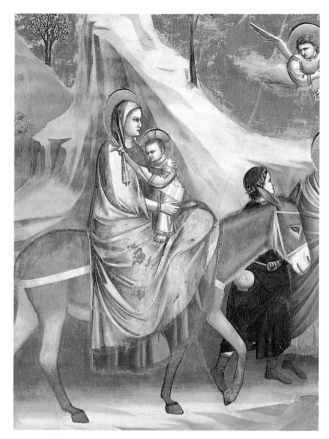

Fig. 1 : Giotto, *La Fuite en Égypte* (détail), vers 1305, chapelle Scrovegni, Padoue.
Au centre de la composition, le bleu du manteau de la Vierge, appliqué *a secco*, a presque entièrement disparu, révélant la *sinopia* en dessous.
Le ciel, du même bleu, est également endommagé.

d'ensemble, à l'ocre étendue d'eau. Lorsque ce dessin au pinceau, la *sinopia*, était sec, on effaçait le charbon à l'aide d'une brosse, laissant le deuxième dessin servir de guide. Les *sinopie* n'étaient pas destinées à être vues de quiconque en dehors des artistes et de leurs assistants, et n'avaient d'ailleurs d'autre fonction que de leur donner une indication globale de l'effet d'une composition. C'est pourquoi nombre d'entre elles sont extrêmement sommaires (fig. 1).

La fresque proprement dite – *buon fresco* – ne pouvait être peinte que sur du plâtre humide. Lorsque le pigment en suspens dans l'eau de chaux était appliqué sur une telle surface, il la pénétrait, et, le plâtre séchant, la couleur devenait totalement indissociable de son support. Le peintre étendait la dernière fine couche de plâtre – l'*intonaco* – par petits domaines, généralement de haut en bas, pour que seule la surface encore vierge du dessous subisse les taches et les écoulements. La taille de chacune de ces divisions, les *giornate*, dépendait du temps prévu pour leur traitement, avant que le plâtre ne fût trop sec ; ainsi, des détails tels que les têtes, qui demandaient beaucoup de temps et de travail, occupent généralement des *giornate* plus petites que des textures moins ouvragées comme les arrière-plans. À mesure que les divisions de l'*intonaco* étaient appliquées sur l'*arriccio*, la *sinopia* disparaissait progressivement aux regards. Pour certains ouvrages, il est possible de dresser la carte du patchwork irrégulier des *giornate* : parfois visible à l'œil nu, ou à la lumière d'un projecteur, il est caractéristique de la fresque proprement dite (fig. 2). Il n'entrait toutefois jamais dans l'intention du peintre que ces sutures soient visibles. Il tâchait, surtout s'il utilisait la même couleur, de peindre chaque *giornata* au même degré d'humidité, car le pigment, s'il était appliqué à

une division plus ou moins humide que la précédente, prenait automatiquement une tonalité différente. Une erreur ne pouvait être complètement rattrapée, sauf à arracher la *giornata* et apposer une nouvelle couche d'*intonaco*.

Aucune peinture murale n'est, dans sa totalité, une « vraie » fresque. C'est une combinaison de techniques. Certains pigments, le bleu par exemple, ne pouvaient être appliqués qu'*a secco*, c'est-à-dire en utilisant un agglomérant et en peignant sur le plâtre sec, et, souvent, de nombreux détails délicats des costumes et des anatomies n'étaient entrepris qu'une fois l'*intonaco* entièrement sec. De ce fait, malheureusement nombre de ces détails, ainsi que le bleu des ciels et arrière-plans de nombreuses fresques, sont totalement écaillés. Il était plus facile d'entreprendre une peinture murale absolument *a secco*, puisque cela libérait l'artiste de l'obligation de livrer une course contre la montre, mais de tels ouvrages sont moins résistants, et moins lumineux, qu'une fresque proprement dite.

Vers le milieu du XV^e siècle, les peintres, à la recherche d'effets de perspective toujours plus complexes, commencèrent à développer leurs idées davantage dans les ateliers que sur support mural. Ils traitèrent de plus en plus leurs fresques comme des peintures de chevalet, destinées à être suspendues, plutôt que comme des images harmonieusement intégrées à l'espace, et la relation intime qui existait entre la fresque et son support commença à s'altérer. Un signe de ce changement d'attitude est l'adoption des cartons, c'est-à-dire de dessins à l'échelle exacte des peintures projetées. Après avoir, par exemple, résolu un difficile problème de réduction en perspective dans le confort de son atelier, le peintre transposait cette solution à grande échelle, sur le carton, qu'il plaçait ensuite directement

sur l'*intonaco* pour l'y calquer, soit en en marquant les contours au moyen d'un stylet, soit en saupoudrant du charbon au-dessus du dessin, après en avoir piqueté les contours. Alors, il ôtait le carton et peignait, aidé de lignes soit pointillées au charbon, soit incisées dans le plâtre. Le recours au carton rendit l'exécution des fresques plus prévisible. Travaillant à même la surface, maniant de larges pinceaux, créant des formes souvent plus grandes que lui-même, sur un plâtre qui séchait davantage à chaque minute, le peintre était libéré de l'obligation de se demander constamment si sa rapidité d'exécution allait suffire à la restitution appropriée de tel ou tel effet particulièrement difficile. Sans les cartons, une œuvre telle que le plafond de la chapelle Sixtine (Michel-Ange) serait sans doute très différente, mais ces changements pratiques eurent leur prix : la relation entre le peintre et son moyen d'expression se fit moins directe qu'au temps de Giotto et Masaccio. Au fil des années, les peintres évitèrent de plus en plus les exigences de la technique de fresque proprement dite, et, au XVIIe siècle, l'âge d'or du genre était terminé.

Pages suivantes :
Fig. 2 : Carte des *giornate* du *Paiement du tribut*,
numérotées dans l'ordre plausible où elles ont été peintes.

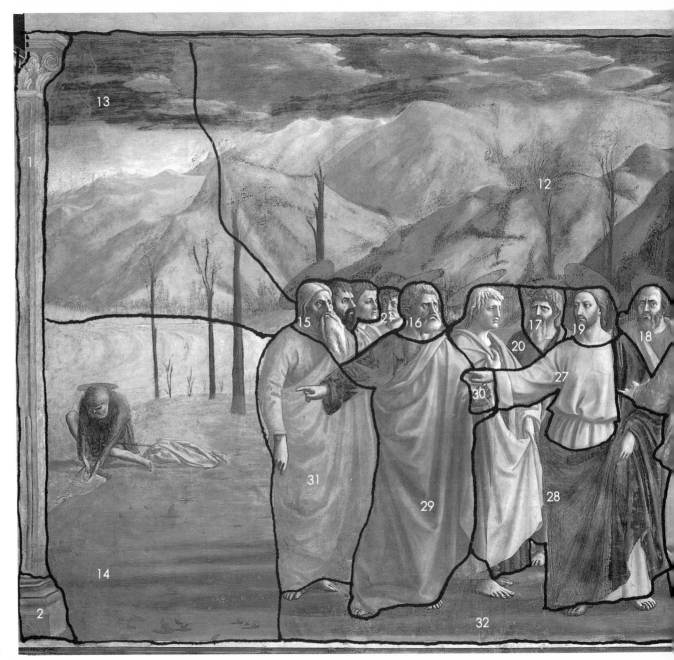

Fig. 2

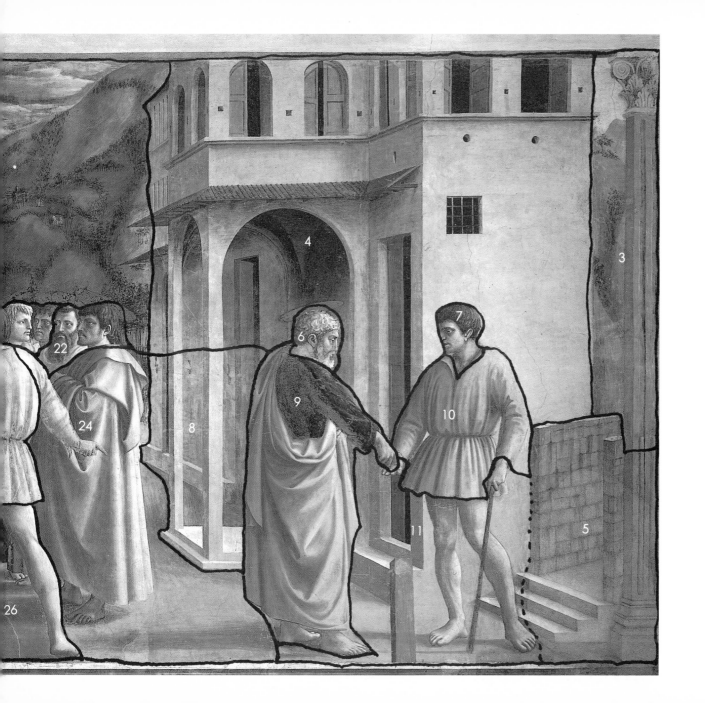

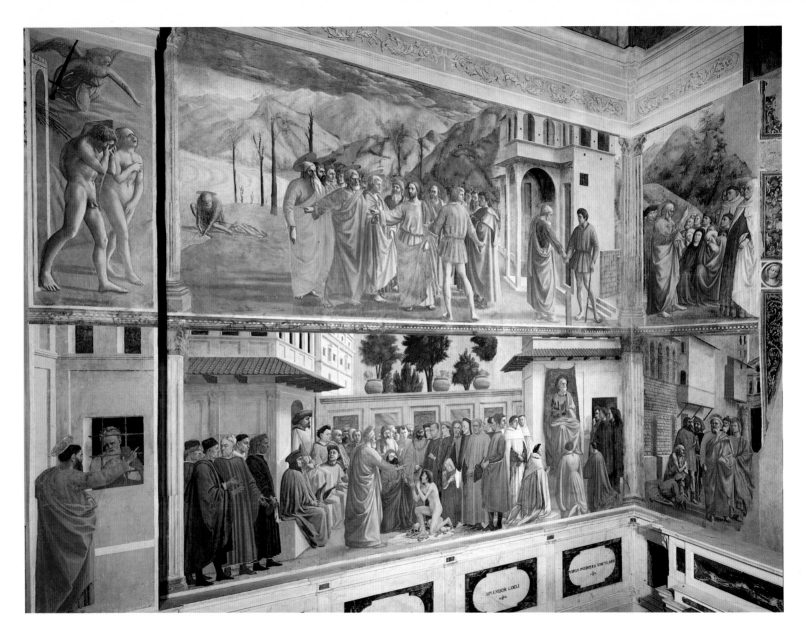

Le côté droit de la chapelle Brancacci, vu de l'autel.

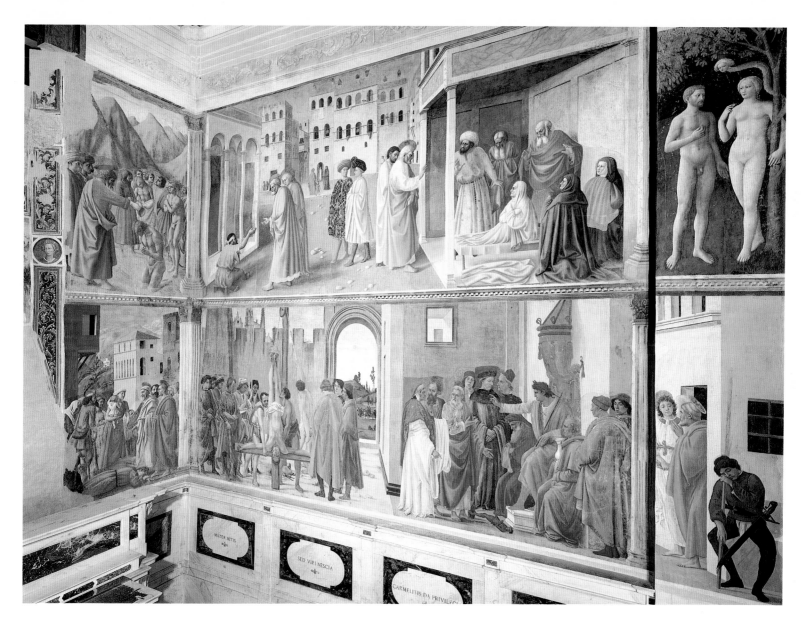

Le côté gauche de la chapelle Brancacci, vu de l'autel.

Masaccio

*Adam et Ève
chassés
du Paradis
terrestre*

(2,14 × 0,90 m)

Masaccio

Le Paiement du tribut

(2,47 × 5,97 m)

Masaccio

*La Prédication de
saint Pierre*

(2,47 × 1,66 m)

Filippino Lippi

*Saint Paul
visitant
saint Pierre
dans sa prison*

(2,32 × 0,89 m)

Masaccio et Filippino Lippi

*La Résurrection du fils de Théophile
et Saint Pierre en chaire*

(2,32 × 5,97 m)

Masaccio

*Boiteux guéri
par l'ombre de
saint Pierre*

(2,32 × 1,62 m)

Schéma du côté gauche de la chapelle Brancacci, vu de l'autel.

Masaccio

*Le Baptême des
néophytes*

(2,47 × 1,72 m)

Masolino

*La Guérison de l'infirme et
la Résurrection de Tabitha*

(2,47 × 5,88 m)

Masolino

*Adam et Ève
au Paradis*

(2,14 × 0,89 m)

Masaccio

*La Distribution
des aumônes
et le Châtiment
d'Ananie*

(2,32 × 1,57 m)

Filippino Lippi

*Le Martyre de saint Pierre
et la Dispute de saint Pierre avec Simon le magicien*

(2,32 × 5,88 m)

Filippino Lippi

*Saint Pierre
libéré de sa prison*

(2,32 × 0,89 m)

Schéma du côté droit de la chapelle Brancacci, vu de l'autel.

La chapelle Brancacci

La chapelle Brancacci est un monument que l'Histoire à venir ne nous laissera pas oublier, mais que le destin ne nous permettra pas de voir – pas, du moins, tel que ses créateurs l'ont conçu. Néanmoins, les fresques meurtries par le temps qui ornent ses murs demeurent l'un des ensembles picturaux les plus passionnants, et les plus riches d'influence, de l'histoire de l'art. Elles traitent de la nature de l'existence terrestre, mais aussi des lois de la vision humaine, car leur contenu est indissociable de leur forme et de leur technique. Ces œuvres – il nous est loisible de l'apprécier depuis la position désormais lointaine, stratégique, que nous occupons à l'orée du XXIᵉ siècle – n'ont pas seulement défini le caractère et la forme de la peinture italienne de la Renaissance à son origine, à Florence, au XVᵉ siècle, elles ont aussi contribué à orienter la longue histoire de l'art occidental jusqu'à la fin du XIXᵉ siècle. En cela, elles imposent des principes artistiques et philosophiques dont l'éloignement n'a pas altéré la clarté, et qui continuent d'habiter nos esprits à ce jour.

Comme les auteurs de la Renaissance furent prompts à le reconnaître, la position éminente de ces œuvres est en grande partie due au talent singulier d'un homme, Tommaso di Ser Giovanni, connu sous le surnom intraduisible et probablement affectueux de Masaccio – « gros vilain Thomas » – (21 décembre 1401-1428), né le jour de la Saint-Thomas dans le village de Castel San Giovanni, non loin de Florence, dans le Valdarno. Qu'y a-t-il de si exceptionnel dans les conceptions et l'œuvre de ce peintre mort si prématurément ? Aux yeux des auteurs de son siècle, la réponse réside avant tout dans sa fidélité aux témoignages de la vision. Selon l'humaniste florentin Alamanno Rinuccini, « dans sa peinture, Masaccio exprima l'apparence des choses de la nature de telle manière qu'il nous semble voir non des représentations, mais les choses elles-mêmes ». Pour Cristoforo Landino, plus précis, il était un « très bon imitateur de la nature, doté d'un sens puissant et complet du relief, bon dessinateur, et avare d'ornements, parce qu'il se consacrait exclusivement à la restitution de la vérité et

du relief de ses personnages. En matière de perspective, il était certainement tout aussi habile que les meilleurs de son époque, et faisait preuve d'une grande aisance dans son travail, compte tenu de sa jeunesse, puisqu'il est mort à l'âge de vingt-six ans». Dès le milieu du XVIᵉ siècle, lorsque Giorgio Vasari écrivit ses fameuses biographies, si précieuses à tant de générations d'artistes et d'historiens, Masaccio avait, pour ainsi dire, acquis le statut d'un saint parmi les peintres, et la chapelle Brancacci était devenue lieu de pèlerinage. Le peintre venu des terres reculées était célébré comme le prophète vénéré d'un art nouveau, préfiguré par Giotto, porté à son apogée par Michel-Ange. D'après Vasari, «les peintres et les sculpteurs les plus célèbres qui ont vécu depuis son époque jusqu'à la nôtre», de Léonard au «dieu parmi les dieux», Michel-Ange, en passant par Raphaël, qui est «redevable à cette chapelle de sa manière à son commencement», tous ont «acquis excellence et célébrité au contact et à l'étude de cette chapelle».

Malheureusement, nous ne verrons jamais ce que ces peintres ont vu. L'ouvrage eut, dès le départ, une histoire difficile. La décoration de la chapelle, entreprise vers 1420 par Masaccio avec la collaboration intermittente de son collègue Tommaso di Cristofano Fini (vers 1400-1440/7) – connu, comme pour le distinguer de son ami, sous le diminutif de Masolino (petit Thomas) –, demeura inachevée pendant plus de cinquante ans, jusqu'à ce que Filippino Lippi (vers 1457/8-1504) la complétât. Depuis le XVᵉ siècle, les murs de la chapelle Brancacci ont enduré non seulement les atteintes silencieuses des siècles, mais également, plus souvent qu'à leur tour, les accidents, et aussi les attentions malencontreuses, et il est essentiel, pour apprécier tant leur esthétique que leur contenu intellectuel, de ne pas perdre de vue que ce qui nous en est parvenu est imparfait et endommagé. Sans doute déjà assombries à l'époque de Vasari (en 1516, les lampes de la chapelle brûlaient un demi-baril d'huile chaque jour !), les fresques furent, au cours des siècles qui suivirent leur création, régulièrement ravivées, à l'eau, au vernis ou à la peinture. Et, comme si cela n'était pas suffisant, elles furent aussi victimes des goûts changeants et des ambitions de leurs propriétaires successifs. Ayant échappé, en 1680, au souhait, exprimé par l'un d'eux, de quelque chose de plus au goût du jour que ces «affreux personnages vêtus de longues robes et de capes à la manière antique», elles eurent moins de chance au siècle des Lumières. Entre 1746 et 1748, la voûte, alors abîmée, semble-t-il par l'humidité, fut remplacée, opération qui entraîna un ajustement de la fenêtre, mais causa aussi la perte des peintures des registres supérieurs de la chapelle, alors jugées «sans valeur». Mais le pire était à venir fin janvier 1771, lorsqu'un incendie ravagea la majeure partie de l'église. Bien que la chapelle eût échappé de justesse aux flammes, ce qui restait de ses fresques fut irrémédiablement altéré, et donc, au sens strict, perdu. Le feu provoqua des chutes de plâtre et submergea la totalité des surfaces peintes sous une couche de suie. De plus, il assombrit définitivement les couleurs, en faisant atteindre leur point de fusion aux pigments, dont la composition chimique comprenait du fer. Il en résulta aussi une longue série de restaurations bien intentionnées, mais généralement sans autres conséquences qu'un obscurcissement supplémentaire.

Ces peintures que les artistes de la Renaissance tenaient en une telle vénération ne nous sont donc parvenues que dans une intégrité approximative, mais une campagne de sauve-

garde menée à bien en 1988 les a libérées des repeints, des vernis, et des couches de fumée et de crasse accumulés au cours des siècles. Outre les distorsions subies par certaines couleurs et le nombre relativement élevé de zones purement et simplement détruites, nous devons nous y résoudre : la plupart des détails de surface sont effacés. L'impression générale d'unité n'a pas survécu à la suppression des repeints, et les douces transitions vantées par Vasari sont devenues plus abruptes. Pourtant, le résultat n'est pas complètement négatif. Dans l'affaire, la minutie de Filippino est devenue plus sensible, et les couleurs de Masolino ont acquis une fraîcheur et une délicatesse exceptionnelles. Quant aux couleurs de Masaccio, si sombres autrefois, et si limitées dans leur gamme, elles nous paraissent aujourd'hui plus lumineuses, et plus en harmonie avec celles de Masolino et de ses autres contemporains, atténuant fortement le caractère « révolutionnaire » que certains ont cru voir dans son œuvre. Quoique les surfaces peintes soient bien fatiguées, cloquées et égratignées par endroits, et que formes et couleurs soient parfois crues, durcies, voire plates, les fresques sont, dans l'ensemble, plus lisibles qu'elles ne l'ont jamais été depuis le XVIIIe siècle. Elles continuent, malgré leurs blessures plus franchement que jamais exposées aux regards, de communiquer avec la même force leur vision d'une humanité ennoblie, active, et de sa place dans une nature transfigurée : nous pouvons y voir une preuve de leur grandeur.

Fondée en 1366-1367 par Piero di Piuvichese Brancacci et dédiée dès l'origine à saint Pierre, la chapelle, qui se trouve dans le transept droit de l'église conventuelle de Santa Maria del Carmine, fut, semble-t-il, achevée à la fin de la décennie 1380-1390 pour servir de dernière demeure à la branche florentine de cette prospère famille de marchands de soie. L'identité du commanditaire des décorations murales est une question à laquelle les témoignages qui nous sont parvenus ne permettent pas de répondre, mais on peut noter, malgré l'absence de documents les concernant, que les peintures, exécutées au cours des années 1420, peut-être dès 1424, et jusqu'à 1428, par Masaccio et Masolino, furent entreprises à une époque où Felice di Michele Brancacci exerçait l'autorité légale sur la chapelle de sa famille. Malheureusement pour lui, il ne devait jamais en voir la décoration menée à bien. En 1428, Masolino avait quitté Florence, et Masaccio était mort, laissant l'ouvrage inachevé. En 1432, Felice lui-même, qui s'était opposé à l'influence croissante des Médicis, fut banni comme traître envers l'État : il ne devait jamais revoir sa patrie. L'entreprise, ainsi interrompue, ne fut achevée qu'au milieu des années 1480, par Filippino Lippi, dont le père Filippo avait été membre du couvent dans les années 1420 : aspirant lui-même à devenir peintre, il avait certainement eu l'occasion d'y admirer Masaccio et Masolino dans leur travail, sinon de les aider.

Grâce au compte rendu laissé par Vasari et à deux *sinopie* récemment remises à jour sur la paroi centrale, en plus des fresques existantes, nous pouvons reconstituer avec assez de vraisemblance le projet iconographique de la chapelle. Inspiré de l'Évangile selon saint Matthieu, des Actes des Apôtres, et de *La Légende dorée*, cette magistrale somme des usages saints rédigée au XIIIe siècle par Jacques de Voragine, il représente le plus complet des cycles de saint Pierre exécutés à Florence, du moins parmi ceux qui nous sont parvenus.

Au niveau de lecture le plus primaire, l'ensemble constitue une biographie. Le cycle, sous sa forme originelle,

retrace la vie de saint Pierre, commençant non avec sa venue au monde mais avec sa naissance spirituelle, c'est-à-dire le moment où, déjà adulte, il devint le disciple du Christ. C'est pour cette raison que Pierre est toujours représenté sous les traits d'un homme d'âge respectable, barbu et grisonnant. Le premier épisode – celui où le Christ, apercevant le pêcheur Pierre à l'ouvrage dans ses filets en compagnie de son frère André, l'appelle auprès de lui pour en faire un pêcheur d'hommes – apparaissait dans une lunette, aujourd'hui disparue, de la paroi gauche de la chapelle Brancacci. En face de cette scène, un autre épisode de l'apprentissage du saint le représentait marchant sur les eaux à la suite du Christ : il prit peur et commença à sombrer, obligeant le Christ à le sauver. Ces deux épisodes soulignent le rôle à part de Pierre parmi les disciples du Christ, et il se singularisa aussi en d'autres circonstances. Ainsi, lorsque le Christ et les disciples, désargentés, furent placés dans l'embarras par les exigences du collecteur d'impôts, c'est par l'intermédiaire de Pierre que le Christ accomplit le miracle de la découverte de l'argent dans la bouche d'un poisson. Cet épisode est représenté sur le registre médian de la paroi gauche de la chapelle. Au moment de l'arrestation du Christ, juste avant sa mort, Pierre, par ailleurs si loyal, fut terrifié à l'idée d'être lui aussi arrêté, et, comme le Christ l'avait prédit, renia trois fois son maître, acte de lâcheté qui l'emplit ensuite de remords. Une scène qui figurait autrefois en haut à gauche du mur central, et aujourd'hui connue seulement par une *sinopia* récemment redécouverte, montre Pierre en pénitence, pleurant après son reniement. Pierre se distingua à nouveau après la crucifixion. Quelques instants avant que le Christ ressuscité ne montât aux cieux, il apparut aux apôtres, et enjoignit à Pierre de prendre soin de ses disciples. Dans une dernière parabole, le Christ dit à Pierre : « pais mes brebis, pais mes agneaux », et cet épisode, dont il nous reste aussi une *sinopia*, figurait en haut à droite du mur central. Le reste du cycle est consacré au ministère de Pierre, aux difficiles premiers jours de la chrétienté, tourmentée par le doute, livrée aux persécutions. Durant cette période, Pierre prêcha, baptisa, guérit : il prêcha à Jérusalem, baptisa trois mille personnes, guérit un infirme devant le temple, ressuscita une morte à Joppa ; son ombre même suffisait à guérir les infirmes à son passage. Il avait aussi le don de foudroiement. Par exemple, lorsqu'un homme du nom d'Ananie essaya, en ne versant pas sa contribution, de duper l'Église et Pierre, il tomba mort sur une simple parole de celui-ci. Pierre contribua à l'établissement de l'Église, et fut nommé évêque d'Antioche, ville où, après avoir été emprisonné quelque temps sur ordre du préfet des lieux, Théophile, il avait converti du même coup sujets et régent en ressuscitant le propre fils de celui-ci. L'intronisation de Pierre dans cette fonction, représentée sur le registre inférieur de la paroi gauche de la chapelle Brancacci, marque l'avènement officiel de l'Église, non seulement à Antioche, mais aussi, plus tard, à Rome, théâtre de la vaste scène de la paroi de droite. On retrouve là Pierre aux prises avec les persécutions et le péché, personnifiés par l'empereur Néron, alors sous l'influence d'un charlatan nommé Simon le magicien. Bien que Pierre eût démasqué Simon en réfutant ses arguments avec une logique implacable, Néron fit enfermer l'apôtre et le crucifia.

Parce que le programme narratif de la chapelle illustre de façon détaillée la vie exemplaire de saint Pierre, les fresques

peuvent être parcourues dans l'ordre de ses événements, mais, parce qu'il est placé sous le signe suprême du destin d'Adam et Ève, dont l'importance dans la compréhension de l'ensemble est essentielle, et du thème plus général de la rédemption, elles permettent aussi une lecture qui ne tient pas compte de la succession narrative ou chronologique. En maint endroit, nous sommes invités à établir des relations non temporelles, à retrouver des thèmes évoqués par analogie visuelle ou par contraste, non seulement à l'intérieur du cadre particulier d'une des scènes, mais aussi entre deux scènes adjacentes, en vis-à-vis, voire en diagonale. Quel est, des trois artistes, l'auteur exact de chaque détail en particulier ? Cette question toujours discutée, particulièrement en ce qui concerne les scènes peintes par Masaccio et Masolino, vise au cœur de leur relation et de leurs identités artistiques respectives, mais le cycle n'en présente pas moins un ensemble thématique remarquablement cohérent et mûrement conçu. Il est, en tout cas, un point qui ne souffre aucune controverse : au moins pour ce qui nous en est parvenu, la force créatrice maîtresse de la chapelle Brancacci, cette force que Masolino, à ses côtés sur l'échafaudage, et Filippino par-delà la tombe, ressentirent avec la même intensité, s'appelle Masaccio. C'est à Masaccio que réagirent les artistes et les écrivains de la Renaissance, c'est Masaccio, non Masolino, qui devint le prophète de l'épopée vasarienne de la rédemption de l'art par l'homme.

Comme Giotto avant lui, Masaccio – en qui Bernard Berenson a justement vu, avec pertinence, « Giotto réincarné » – chercha à représenter un drame humain, joué par des personnages denses et familiers évoluant sur une scène soigneusement maîtrisée, et, à l'instar de son prestigieux prédécesseur, il cherha à rendre la narration claire et accessible. Mais, s'il partagea les buts de son aîné, les préoccupations de ses contemporains, le sculpteur Donatello, l'architecte Brunelleschi, et le théoricien de l'architecture Alberti, ne lui furent bien sûr pas étrangères, et comparé à celui de Giotto, l'art de Masaccio gagne en vivacité et en immédiateté, par la vertu d'une représentation affinée des propriétés plastiques de l'homme et de la nature, plus conforme aux lois de l'optique, et, par là, plus analytique et plus proche du témoignage des sens. Masaccio orchestra les éléments de la nature – lumière, ombre, atmosphère, espace – et ceux de son art en une symphonie visuelle sans précédent dans la peinture italienne, à première vue familière mais complexe et calculée, et dont les diverses parties se fondent en un tout parfaitement unifié, qui sollicite, aujourd'hui plus encore qu'auparavant, tous ceux qui viennent à sa rencontre.

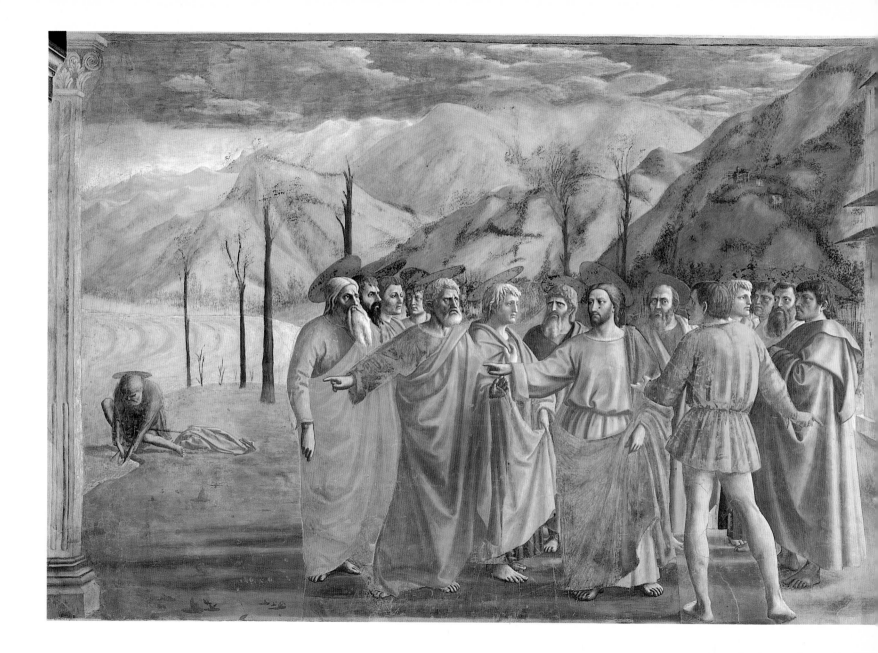

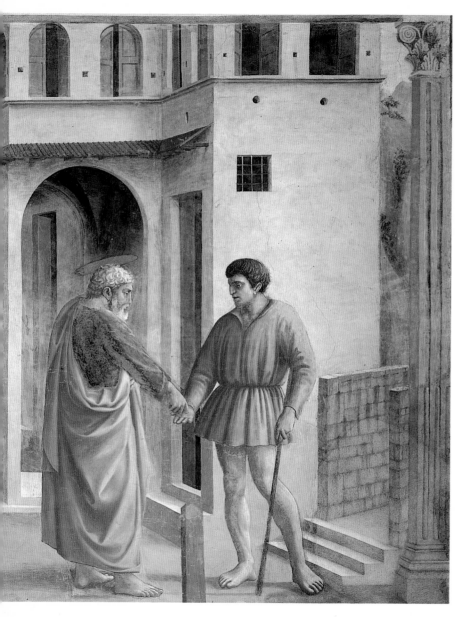

Masaccio
Le Paiement du tribut

L'épisode relaté par cette scène, la plus vaste de la chapelle, est rapporté seulement par l'Évangile selon saint Matthieu, lui-même ancien collecteur d'impôts (XVII, 24-27). Il est situé dans la cité lacustre de Capharnaüm, où le Christ et ses apôtres sont sollicités par un collecteur pour le paiement de l'impôt du temple.

Au centre, le Christ est vêtu d'une cape d'un bleu brillant et domine l'action et la composition. Saint Pierre est vêtu d'une cape d'un jaune orangé plus mat et réagit avec colère aux exigences du collecteur qui, le dos tourné au spectateur, tend la main dans l'attente de l'impôt. Mais le Christ intervient et ordonne à Pierre de retirer du lac le premier poisson qu'il pourra y pêcher. En lui ouvrant la bouche, il y trouvera une pièce : c'est ce que fait Pierre au fond à gauche. À droite, il verse ensuite son dû au collecteur.

Nulle part peut-être le génie de Masaccio n'est plus éclatant que dans *Le Paiement du tribut*, l'œuvre picturale probablement la plus importante d'une cité qui vit naître tant de créations fabuleuses. Elle incarne non seulement les buts généraux de la Renaissance à ses débuts, mais aussi ceux de l'art de Masaccio en particulier. Dans le même temps, elle expose et résume le thème majeur de la chapelle,

celui de la saga du salut de l'humanité, vue à travers le prisme de la vie de saint Pierre.

Quand ils arrivèrent à Capharnaüm, les collecteurs de l'impôt du demi-sicle allèrent à Pierre et lui demandèrent : « Votre maître ne paie-t-il pas l'impôt ? » « Si », leur répondit-il. Et quand il rentra, Jésus lui adressa d'abord la parole, disant : « Qu'en penses-tu, Simon ? De qui les princes de la terre retirent-ils impôts et tributs ? De leurs fils, ou des autres ? » Et quand il dit : « des autres », Jésus lui dit : « Alors, leurs fils sont libres. Pourtant, pour ne pas leur faire offense, descends vers la mer, jettes-y tes hameçons, et tires-en le premier poisson que tu pêcheras ; en lui ouvrant la bouche, tu y trouveras un sicle : prends-le et donne-le leur pour l'amour de moi et de toi-même. »

Les commentateurs se sont échinés à souligner la trivialité délibérée de cet épisode et la rareté de ses représentations dans l'art, mais c'est peut-être précisément pour cela que Masaccio s'est senti libre d'amender le texte et de replacer l'histoire dans une perspective qui en accentue le caractère dramatique. Plutôt que la juxtaposition inoffensive d'instants agréables et de conversations empreintes de civilité, dans un cadre avenant, il a construit une unique et dangereuse confrontation triangulaire, brusquement enflammée. Le spectateur est immédiatement attiré en son centre même par un embrasement de couleurs antagonistes. Venu seul, le représentant de l'autorité locale, dont le vêtement d'un vermillon intense contraste ardemment avec le bleu profond de celui du Sauveur, se dresse, comme un obstacle dépareillé et incongru, entre le spectateur et le groupe saint. Il ajoute à l'exposé oral de ses

viles prétentions un geste importun de réclamation qui semble presque le conduire, comme si cela ne suffisait pas, à toucher la poitrine du Christ. À la vue de cela, Pierre, le visage noué, la bouche tordue par une expression de férocité rendue plus saisissante encore par le voisinage immédiat du placide profil de saint Jean l'Évangéliste, lève, comme pour répondre sur le même mode, une main qui ressemble à une patte. Faisant mentir la signification de son nom, son corps penché vers l'avant semble à ce moment avoir perdu sous le drapé sa forme humaine, au profit de celle, disgracieuse, titubante, d'une créature indéterminée à trois jambes. D'après la Bible, et aussi d'autres sources, sa réaction instinctive, peut-être téméraire, ne serait pas étrangère à son caractère. Voragine, à la suite de saint Augustin, rapporte qu'ayant mis au jour les machinations de Judas, il « aurait mis le traître en pièces de ses propres dents ». Bien sûr, ce fut pire encore au soir de l'arrestation finale du Christ, où le tempérament violent de Pierre le conduisit effectivement à verser le sang, puisqu'il trancha l'oreille du secrétaire du grand prêtre avec un couteau. Nous sommes donc avertis d'un danger potentiel, et la tension du moment est encore accrue par le cercle resserré des apôtres autour de la confrontation.

Cette altercation entre Pierre et le collecteur, envenimée par leurs deux mains gauches tendues, prend ainsi l'allure inquiétante d'une épreuve de force. À cet instant, Pierre, bien qu'il soit apôtre de la paix, ne semble valoir guère mieux que son adversaire, auquel finalement il ressemble. Les deux personnages sont, en effet, non seulement antagonistes, mais aussi homologues, et leur similitude d'un instant est suggérée par leurs mouvements également expansifs dans des directions

opposées, par leurs positions subtilement symétriques, et sans doute grâce au jaune, autrefois plus intense, de la robe troublée du saint. Mais le Christ impose son autorité au plus passionné de ses disciples, parfois fourvoyé dans la colère. Il s'interpose, et, le regardant dans les yeux, indique sereinement la solution. Indiscutable, rayonnant, son geste s'élève au-dessus des deux lignes belliqueuses des bras gauches en suspens.

Cette scène de Masaccio, empreinte d'une humanité tout à fait quotidienne, voire triviale, est, curieusement, représentée dans une tonalité de gravité et d'élévation qui nous invite à nous demander s'il n'y a pas davantage en elle que ce qu'un premier examen nous permet d'y voir. Après tout, Masaccio est de ces artistes qui nous encouragent à regarder leurs œuvres de près, mais aussi à prendre du recul.

De même que le petit incident humain dépeint au centre du *Paiement du tribut* est la partie la plus immédiatement saisissable d'une histoire qui se joue dans les épisodes suivants, aux extrémités du tableau, cette histoire est à son tour partie d'un drame beaucoup plus vaste qui s'étend bien au-delà des étroites limites chronologiques de son cadre, et qui, comprenant la totalité du mur, s'ouvre, à gauche sous le

porche de la chapelle, par la chute d'Adam et Ève, aventure non moins humaine que l'anecdote du mur voisin.

Bien que les personnages de Masaccio soient des êtres humains parfaitement individualisés et crédibles, ils sont aussi conçus en types. Masaccio savait combien un caractère particulier gagne en force et en vitalité lorsqu'il est pensé en fonction de ce qui l'entoure. Ses personnages alternent non seulement en termes de traits physiques et de luminosité, mais aussi de technique picturale. Placée à proximité du visage de Pierre, rugueux, taillé à la serpe, la belle tête blonde de saint Jean l'Évangéliste lui sert d'antithèse. Ce contraste physique révèle l'opposition de leurs natures, Pierre paraissant d'autant plus passionné et tumultueux au voisinage de la douceur propre au plus aimé de tous les disciples. D'autre part, les têtes, appariées pour la circonstance, du collecteur et d'un apôtre qui pourrait être le jumeau de Jean reproduisent le contraste entre celui-ci et Pierre, et cette opposition marque l'aspect moral que revêt, en plus de son rôle dans le dessin des formes et le traitement dramatique, le jeu de l'ombre et de la lumière. D'ailleurs, le visage du collecteur n'est pas le seul à se trouver dans l'ombre, et son profil doit être considéré dans sa relation avec le groupe des apôtres à sa droite, où Masaccio prend la mesure du mal et du repentir. La figure blonde, à droite du collecteur, le relie à un personnage de l'arrière du groupe, dont la tête est la seule partie visible. Il est, parmi les apôtres, le seul dont le visage soit représenté dans l'ombre, indice qui, comme dans *La Cène* de Léonard, trahit son identité : c'est Judas. Et que dire du magnifique personnage à l'extrême droite, qui impressionna tant Vasari qu'il pensait voir en lui un autoportrait de Masaccio en saint Thomas ? Judas, qui trahira le Christ

pour l'argent, est à mi-chemin entre ce dernier apôtre et le collecteur, qui est lui aussi à la recherche d'argent. Quant à ce personnage blond qui, à droite, tourne le dos à la transaction, ne pourrait-il s'agir de l'ancien collecteur d'impôts, Matthieu, qui, repenti de sa vie antérieure, représente l'antithèse morale de ses impénitents compagnons, et dont l'Évangile est précisément la source de cette scène ? Le reliant étroitement aux figures de Judas et, surtout, du collecteur, Masaccio dote cet apôtre d'une dignité et d'une noblesse qui sont le reflet de ses vertus et fournissent une sorte de témoignage physique de son choix du Bien sur le Mal.

Le Paiement du tribut (détail).

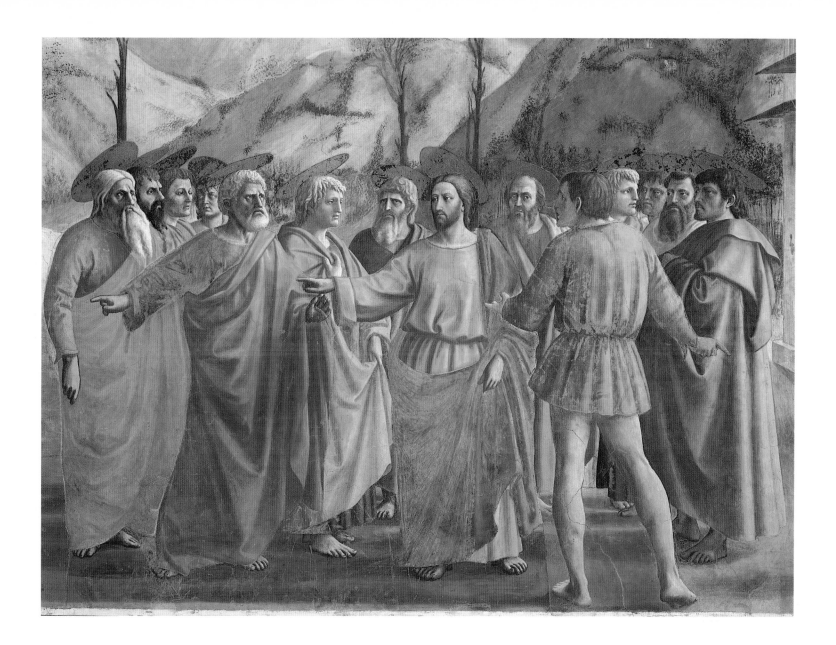

Masaccio
Adam et Ève chassés du Paradis terrestre

Ayant goûté, malgré l'interdiction de Dieu, le fruit de l'arbre de la connaissance du Bien et du Mal, Adam et Ève sont condamnés à endurer le travail, la souffrance et la mort dans le monde des vivants. Le lugubre désert où ils s'engagent est expressément identifié à notre espace, à notre monde, car la lumière implacable qui modèle leurs corps désormais incarnés est la même que celle qui illumine la chapelle. Leur rattachement à l'humanité terrestre est également perceptible dans la véracité de leur anatomie, dans le naturel de leurs mouvements, et dans la force de leur expression. Bien qu'Ève cache son corps aux regards, en une attitude qui rappelle les statues classiques de Vénus *pudica*, son angoisse éperdue est aux antipodes de la réserve de la déesse. Dans la remarquable composition de Masaccio, les deux personnages, qui expriment l'horreur autant que la honte, semblent fusionner. Le destin tragique des premiers parents, qui semblent marcher dans notre direction, fournit le contexte du cycle entier, drame plus vaste qui nous concerne tous : la rédemption et l'espoir de la vie éternelle. Ainsi encadré par la légende d'Adam et Ève, le cycle de la vie de saint Pierre prend toute sa dimension humaine, celle de l'éternel désir du retour à Dieu et du rôle de l'Église, guide de l'homme dans son combat contre les séductions trompeuses et les tourments de la Terre.

Les deux têtes, contrastées, l'une claire, l'autre sombre, diffèrent aussi par l'expression de leurs sentiments. Adam voile son visage assombri dans un sanglot étouffé ; Ève lève la tête en paraissant émettre une plainte irrépressible. Les traits du visage d'Adam, son cou, sont estompés par l'ombre, tandis que la lumière donne au profil d'Ève, réduit en perspective, une forme inquiétante. Les deux têtes, conçues entièrement en termes de clair-obscur, sans un seul contour, sont exécutées avec une stupéfiante liberté. La facture de Masaccio se charge ici d'émotion, mais sait aussi traduire l'effet que produisent des formes brouillées par un mouvement précipité. Les yeux d'Ève se réduisent à deux traits noirs brutalement appliqués, qui dessinent, plutôt que la forme habituelle des yeux, celle qu'on leur verrait dans de telles circonstances. Sur les doigts d'Adam, la lumière, rendue d'un pinceau très chargé, en traits vigoureux, négligemment appliqués, délimite l'essentiel des formes, et Masaccio, qui ne se perd pas en fioritures, ne consacre que peu d'efforts à l'exécution de détails comme les ongles.

Coupables de désobéissance, les deux pécheurs sont plongés dans une lumière impitoyable, brûlante, dont le dur éclat semble blanchir les doigts d'Adam et sa cuisse droite. À l'instant précis où ce monde inconnu de poussière et de rocaille s'ouvre à eux, la porte protectrice du Paradis semble rétrécir, fermant à toute vue humaine la face de Dieu et l'opulente beauté du Jardin. Une seule chose leur y était interdite : le fruit de l'arbre de la connaissance du Bien et du Mal. Désormais, les paroles du Créateur – « le jour où vous y goûterez, ce jour-là scellera votre mort » – les poursuivent de leur inexorable et pénétrante signification, peut-être déjà explicitée dans les traits du visage d'Ève, presque ceux d'un squelette. Depuis les rayons dardés, autrefois dorés, de la voix de Dieu, jusqu'aux nuages rougeoyants de l'ange vengeur, en passant par les arêtes

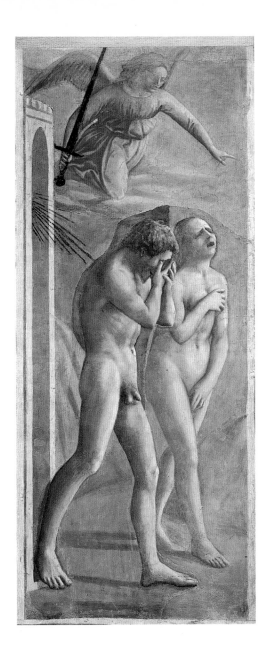
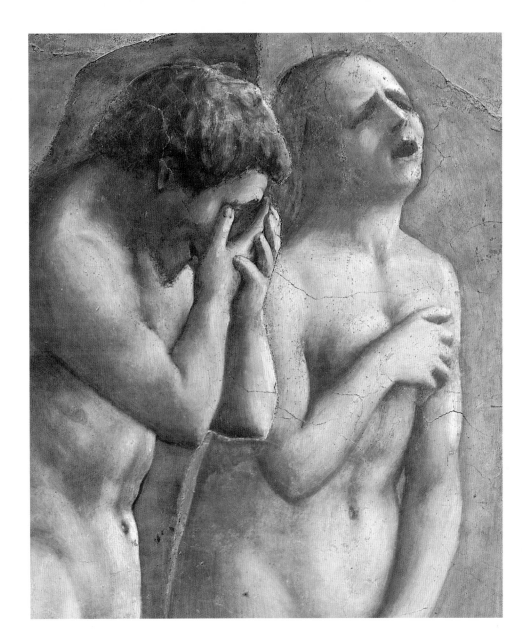

ombrées du paysage à l'arrière-plan, tout semble provenir de la même source invisible et les contraindre à avancer. Les contours des deux collines, suivant les jambes et traversant les genoux, prêtent une force abstraite à la cadence de la marche humaine. Enfin, à l'intérieur du réseau fortement rythmé du nuage de l'ange, son genou rigide, qui semble, dans ce contexte, directement emprunté à Giotto, ajoute une pression irrésistible sur les épaules accablées d'Adam. Mais, plus qu'une contrainte physique, il semble que ce soit par-dessus tout la conscience de leur faute qui les éloigne, car, ayant perdu l'innocence, ils connaissent à présent la honte. Bien que nus, et aussi différents dans leur nudité que dans leurs éclairages respectifs, ils partagent le même sentiment de culpabilité. Et, vus du sol, ils paraissent même se fondre en une unique forme péniblement mise en mouvement, troublée par le mouvement et la lumière. La tête sombre, presque sans visage, d'Adam, semble mêlée à celle d'Ève, et ses bras, parfois critiqués pour leurs proportions maladroites, donnent un instant l'impression d'appartenir aussi à Ève. Non seulement son bras gauche empiète-t-il sur le sien, mais sa chair paraît transparente, par une sorte de double acception visuelle qui fait décrire à la lumière, sur son avant-bras, une ligne qui pourrait aussi former le contour de celui d'Ève caché à nos regards. De même, le jeu de l'ombre et de la lumière semble unir leurs épaules, et l'on croit presque, un instant, deviner un cinquième bras, qui les pousserait d'une étreinte impérieuse. Ce sont deux cœurs dans une seule enveloppe, submergés d'une même angoisse, pleurant d'une même voix.

La charge émotionnelle de l'expulsion d'Adam et Ève, si différente du bien-être muet et de la sensualité sombre propres

à l'œuvre diaphane de Masolino, qui lui fait face sous l'arche d'entrée, suit le mouvement imposé par le geste inflexible de l'ange, et, donnant comme une forme visible au cri d'Ève, se répercute dans les vagues successives, dans la courbe du rivage, et même dans ce qui reste d'un arbre plié par le vent, aujourd'hui dépouillé, derrière le Christ, dans *Le Paiement du tribut*. Puis, se dissipant, diminuant d'intensité jusqu'au pianissimo, son cri parvient à extinction à l'endroit où Pierre verse l'argent. Comparé au déchaînement d'*Adam et Ève chassés du Paradis terrestre*, l'épisode conclusif du *Paiement du tribut* est empreint de fixité et de quiétude sombre. Pierre, dont la tête rappelle ici les Hercules de la statuaire classique, est très différent du pêcheur agité et coléreux dont il prend les traits au centre, et, plus encore, de la forme audacieusement écrasée en perspective qui retire la pièce de la gueule du poisson. Calmé, imprégné d'une résolution qui reflète clairement la signification de son nom, il mène enfin à son terme cette dégradante négociation. De même, comme l'apôtre satisfait cette exigence malvenue, le fonctionnaire apparaît apaisé, le visage estompé par l'ombre, dans une attitude détendue. Placé devant un chemin muré, son bâton abaissé, il est l'antithèse de l'ange fortement dynamisé, porté par les airs et brandissant une épée, qui défend l'entrée du Paradis.

Le contraste entre l'ange et le collecteur, comme celui des deux épisodes dont ils sont des éléments respectifs, s'étend à la technique même. Considérons par exemple le poteau de bois qui sépare Pierre du collecteur. La restitution minutieuse de sa texture est aux antipodes de la liberté de facture et du souverain détachement propres à *Adam et Ève chassés du Paradis terrestre*. Il est clair que Masaccio était conscient des propriétés

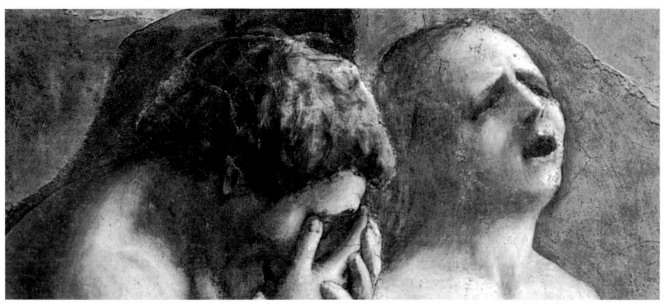

Adam et Ève chassés du Paradis terrestre (détail).

duelles de la lumière, définition des formes d'une part, des textures d'autre part – ce que Léonard appela plus tard *lume* et *lustro* –, mais il avait, en outre, l'exacte notion de leur effet sur le spectateur, dont l'œil, comme le pinceau de l'artiste, peut être encouragé à s'attarder sur le grain serré d'une surface, ou, au contraire, à glisser vers une autre. La maîtrise de cet effet lui permet de guider notre regard, selon la largeur de son pinceau ou la vitesse implicite de sa facture, et il sait, d'une manière analogue, par sa science du clair-obscur, mettre en valeur tel élément, dissimuler tel autre, hiérarchiser en un mot. Par exemple, lorsqu'elle éclaire le bras droit de Pierre, tout en

laissant dans l'ombre celui du récipiendaire, la lumière de Masaccio accentue le mouvement du premier et réduit le second : elle fait progresser l'action en la clarifiant. Cette science de la discrimination guide malgré nous nos regards, et, suggérant miraculeusement le passage du temps, intensifie l'illusion du mouvement spontané. Ainsi, Masaccio fait subir à chaque personnage un traitement différent, adoucit l'un par l'ombre, rehausse le suivant par la lumière, et, en ce sens aussi, les deux scènes aux marges du mur, origine et aboutissement du récit, sont des extrêmes. En accusant leur contraste dramatique, Masaccio amène l'irrépressible émotion et le mouve-

ment explosif d'*Adam et Ève chassés du Paradis terrestre* à un point d'arrêt encore plus décisif, encore plus indiscutable.

Les liens formels que Masaccio développe entre *Adam et Ève chassés du Paradis terrestre* et *Le Paiement du tribut* font en fait allusion à une relation thématique sous-jacente et plus vaste, suggérée, dans l'Évangile selon saint Matthieu, par le passage qui précède immédiatement celui de l'impôt :

Comme ils se rassemblaient en Galilée, Jésus leur dit : « Le Fils de l'homme sera livré aux mains des hommes, et ils le tueront, et il ressuscitera au troisième jour » (XVII, 22-23).

Par cette juxtaposition dans le texte de Matthieu, l'épisode du poisson providentiel devient une parabole de la Passion, c'est-à-dire de la mort du Christ et de sa résurrection. Comme l'impôt que le Christ verse, bien qu'en tant que fils du souverain suprême il ne connaisse pas d'obligation, la Passion est un acte d'immense humilité, car ce n'est qu'en s'abaissant à prendre la forme de sa créature, humble chose née de la poussière, que le Seigneur put sauver l'humanité de la malédiction d'Adam et Ève, et inverser sa chute. L'impôt que Pierre verse dans la main du collecteur est, ainsi, une allusion au don miséricordieux fait à l'humanité par son Créateur, en la personne de son unique Fils. Par cette mort, il résorbe la dette, « pour l'amour de moi et de toi-même », et, annulant la faute du péché originel, ouvre la voie du retour à la vie éternelle dans le Jardin. La miséricorde infinie de Dieu est peut-être déjà perceptible dans *Adam et Ève chassés du Paradis terrestre*, où l'expression de poignante sympathie de l'ange suggère la présence et la certitude de l'amour divin même à l'heure terrible

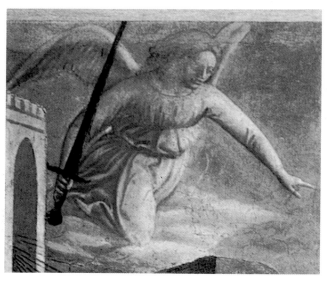

Adam et Ève chassés du Paradis terrestre (détail).

de la réprobation. C'est cet amour, précisément, qui est en contraste direct avec la haine qui inspire le châtiment du Christ entre les mains des hommes.

À la lumière de cette extension du sens du *Paiement du tribut*, le poteau, généralement ignoré, qui s'impose avec tant de force au premier plan, entre Pierre et le collecteur, à une distance si soigneusement choisie entre les deux personnages, n'est peut-être pas moins riche d'intentions que l'œuvre elle-même dans son ensemble. C'est, après tout, l'objet le plus proche de nous dans le tableau, et, en fait, dans le mur entier. Il est d'ailleurs si proche que le bas du cadre le sectionne, nous empêchant de voir l'endroit où il est planté dans le sol. Il se

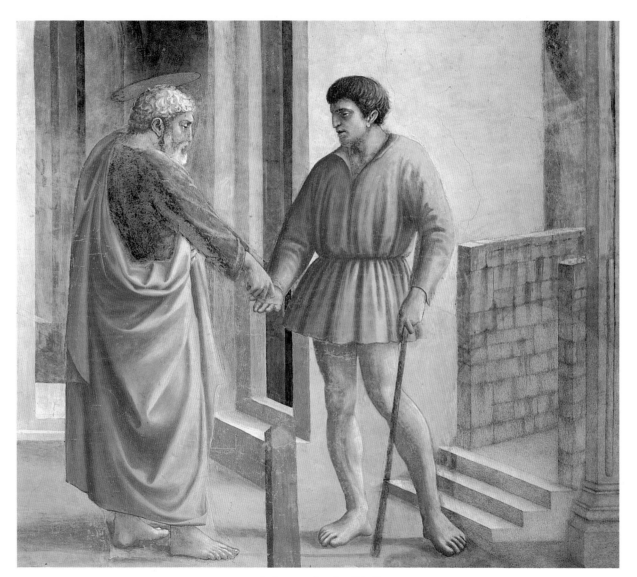

Le Paiement du tribut (détail).

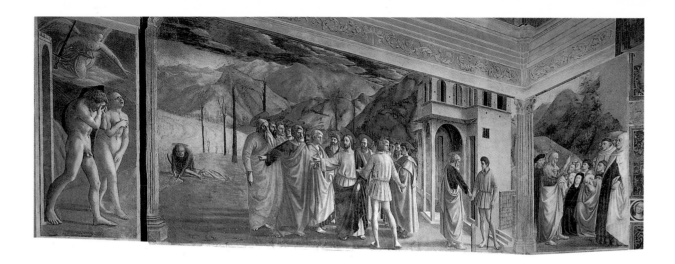

pourrait bien qu'il soit, pour ainsi dire, enraciné dans la vie contemporaine[1]. Curieusement, le poteau du *Paiement du tribut* est si proche que sa position dans l'espace semble indéterminée, mais peut-être est-ce justement ce qu'il y a en lui de si remarquable : surgi de nulle part, mystérieusement et sans explication, il est en cela très semblable au poisson providentiel qui émerge du lac. Remarquons en outre que les deux seuls autres soutiens de l'action, dans cette scène spartiate, sont également en bois : la ligne de Pierre et le bâton du collecteur. Faut-il voir dans ces objets de bois des allusions à la crucifixion ? Que fut, en effet, la croix, sinon l'instrument du rachat de l'humanité, en même temps que celui qu'empruntèrent les lois humaines pour arracher leur douloureux tribut ?

Quelque centrale qu'apparaisse la Passion dans l'Histoire chrétienne, elle est incluse dans une perspective plus vaste qui, comprenant aussi la réprobation d'Adam et Ève, est essentielle non seulement à la conception chrétienne de l'Histoire, mais aussi, et ceci est plus remarquable encore, à la vision de Masaccio dans la chapelle Brancacci. En effet, si nous ne pouvons comprendre *Le Paiement du tribut* sans *Adam et Ève chassés du Paradis terrestre*, nous ne saurions appréhender pleinement le sens de ces deux œuvres sans référence à *Adam et Ève au Paradis*. Il peut sembler étrange d'avoir placé *Adam et Ève chassés du Paradis terrestre* à gauche de l'entrée, puisque leur tentation par le serpent, peinte par Masolino dans la position correspondante en face, est antérieure dans la narration biblique. Pourtant, la réprobation de nos premiers parents est non seulement une conclusion, mais aussi un commencement, car elle marque le départ de l'aventure terrestre de l'humanité, tout en faisant allusion à sa fin. Commençant avec l'Ancien Testament et trouvant dans le Nouveau son rythme définitif, sinon son achèvement, la ténébreuse saga de l'exil et du pèlerinage de

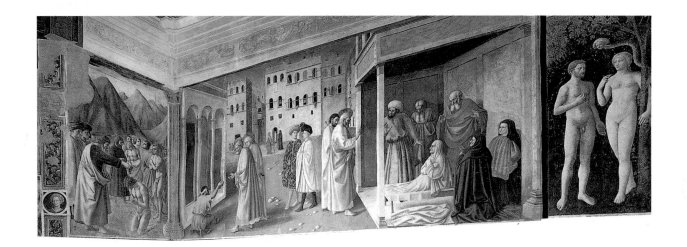

l'homme dans ce monde ne prendra fin qu'avec le Jugement dernier, terme de l'Histoire. Si le bannissement d'Adam et Ève du Paradis et leur entrée dans le continuum spatio-temporel du monde marquent le début de l'Histoire terrestre et la Passion du Christ son centre, le Jugement dernier, dissolution du temps et de l'espace, en définit la fin. Pourtant, la vision chrétienne de l'Histoire est non seulement providentielle, mais circulaire. Une existence plus haute, par-delà le temps et l'espace, encadre et comprend le séjour terrestre : la vie éternelle dans le Jardin d'Éden, dont nous retrouverons peut-être, après le Jugement dernier, la béatitude que nous y connaissions avant la chute.

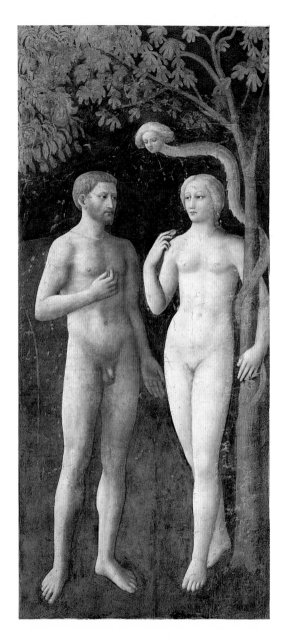

Masolino
Adam et Ève au Paradis

La légende des premiers époux et du fruit fatidique est tirée de l'histoire de la création, rapportée par la Genèse. Flirtant avec le danger et imitant le serpent, Ève entoure de son long bras l'arbre funeste, dont les feuilles sont celles d'un figuier. En fait, elle a déjà désobéi, car Dieu leur a interdit de seulement y toucher. Encouragés par les douces flatteries d'un serpent aux traits gracieux, les deux innocents tiennent des morceaux du fruit, que la femme, qui ne cesse de fixer l'homme du regard pendant la scène, commence à porter à ses lèvres.

Cet état de suffisance à soi-même par l'unité en Dieu est le but auquel tend l'humanité, et ses conditions, que nous voyons réalisées dans les figures d'Adam et Ève de cette fresque de Masolino, sont fondamentales à la vision de Masaccio du monde hors du Paradis, car il conçoit le monde terrestre du temps et de l'espace, auquel Adam et Ève sont confrontés derrière la porte céleste, comme l'antithèse de celui qu'ils laissent derrière eux. Quand Ève dit au serpent que Dieu leur a interdit de goûter le fruit de l'arbre du destin, cette séduisante créature la convainc par des voies détournées :

> *Tu ne mourras pas. Car Dieu sait que quand tu l'auras goûté, tes yeux seront ouverts, et tu seras semblable à Dieu, connaissant le Bien et le Mal. Alors, quand la femme vit que les fruits de l'arbre étaient consommables, que l'arbre était une joie pour les yeux, et qu'il était désirable pour la sagesse qu'il pouvait procurer, elle prit le fruit et le porta à ses lèvres, et elle en donna aussi à son époux, et il fit de même* (Genèse, III, 4-7).

Par la suite, ils passent de l'obscurité nocturne d'*Adam et Ève au Paradis*, où ils sont représentés les yeux grands ouverts et brillants, à l'intense lumière où les plonge l'œuvre de Masaccio. La honte qui accompagne leur faute est manifeste, et c'est pourquoi ils cachent leur corps, mais il y a plus, et c'est cela qui est vraiment remarquable dans l'interprétation de Masaccio : ayant ouvert les yeux au savoir, ils ne s'éveillent

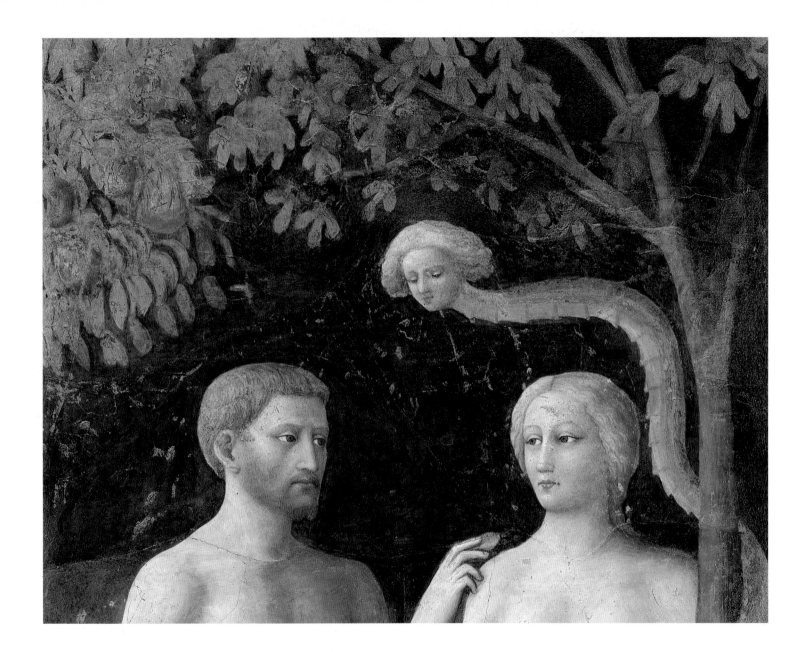

que pour découvrir qu'ils en sont aveuglés. Adam ne cache pas simplement son visage, mais touche ses orbites assombries, et Ève lève la tête en montrant deux profondes entailles grises, là où on lui voyait auparavant deux pupilles noisette enchâssées dans le blanc éclatant de ses yeux : autant que de la faute, l'horreur qu'ils éprouvent est celle d'une cécité soudaine et mutilante.

Alors qu'*Adam et Ève au Paradis*, de Masolino, sur son fond noir inhabituel, représente l'innocence, ses yeux grands ouverts dans l'obscurité, sa certitude, l'ouvrage de Masaccio est donc associé à la connaissance aveuglante dans la pleine lumière du jour. Comment est-ce possible ? Adam et Ève pénètrent dans l'espace naturel, celui des formes et de la lumière de la nature : dans notre monde, en somme, car la porte du Paradis est identifiée à l'entrée de la chapelle, et la lumière fictive des fresques à celle, réelle, du mur central, l'une comme l'autre venant de la droite. Aussi bien dans *Adam et Ève chassés du Paradis terrestre* que dans *Le Paiement du tribut*, Masaccio restitue la réalité visuelle de la terre et du vent, du soleil et des ombres, des formes familières et des émotions humaines : le monde sensible de l'expérience. Il peint conformément aux témoignages des sens et reproduit exactement le monde que nous voyons, mais, dans son extraordinaire conception, la réalité tangible de la vision terrestre devient symbole d'ignorance et de tromperie, d'autant plus irrésistible qu'elle nous dupe aussi nous-mêmes. La lumière est encore associée à la vérité, mais, de même qu'il y a deux lumières, celle de la terre et celle de Dieu, il y a deux vérités : celle de ce monde, que nous percevons et déduisons de la logique des lois naturelles, et celle du Ciel, que nous ne pouvons voir mais connaissons par la foi.

Mais, au contraire de celle, immuable, du Ciel, la réalité du monde est fugace, paradoxale, et fausse. Nous vivons, pour notre perpétuel désarroi, dans un royaume d'illusions et d'apparences mensongères, où les choses semblent croître et diminuer, prendre forme et se dissoudre, disparaître au loin ou, comme le poteau du *Paiement du tribut*, surgir inopinément sous nos yeux. Il est bien certain que, comme le dit Cristoforo Landino, « rien n'est visible sans lumière », mais Masaccio nous rappelle que la lumière même qui révèle espace, forme et texture peut aussi brouiller et obscurcir. Ainsi, en quittant la réalité spirituelle éternelle et la vraie lumière de la présence de Dieu, Adam et Ève entrent dans la fausse lumière et la fausse beauté du monde chatoyant de la matière, où la distinction entre le vrai et le faux, comme entre le Bien et le Mal, n'est plus si aisée. Ce monde est, hélas, le nôtre : endroit ensorcelant mais constamment en mouvement, peu fiable ; endroit ténébreux où rien ne demeure en son apparence, théâtre d'illusions enchanteresses où des images projetées sur une surface plane peuvent même faire mine de dissoudre le mur solide qui leur sert de support. En fin de compte, nos ancêtres découvrent que le savoir qu'ils recherchaient n'est autre que le règne funeste de la confusion, de l'incertitude et du doute.

La nature illusoire de la vérité terrestre s'étend encore plus loin. Elle imprègne finalement la structure même des œuvres de Masaccio dans les registres supérieurs de la chapelle Brancacci. Dans *Le Paiement du tribut*, nous y reviendrons, Masaccio nous met en présence d'un paradoxe à l'intérieur d'un paradoxe : une scène qui paraît triviale mais ne l'est pas, située dans un univers qui semble concret, et ne l'est pas non plus. Parallèlement, la forme du décor comme celle du récit

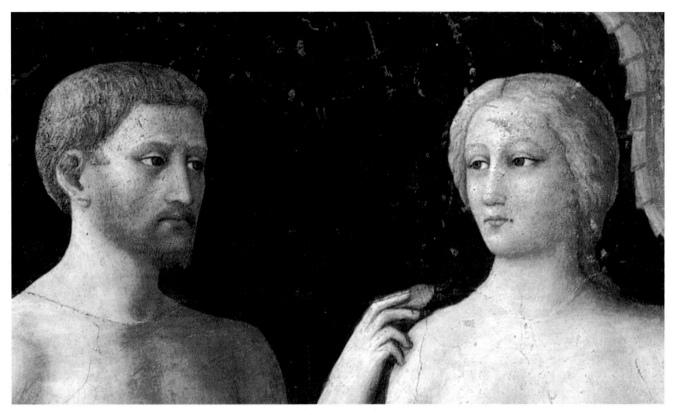

Adam et Ève au Paradis (détail).

attirent notre attention sur une signification plus dissimulée, qui recouvre non seulement un paradoxe mais un mystère. C'est cependant aussi un mystère logique, et, pour traduire la rationalité de l'intention divine, Masaccio construit à la fois le récit et son dessin en termes de relations mathématiques simples fondées sur un module. Ce système est, dans sa conception, remarquablement voisin de l'architecture modulaire de son ami Brunelleschi, et, quoique dépourvu de l'exactitude propre à l'architecture, il est perceptible à l'œil nu et nous permet de prendre la pleine mesure de l'histoire.

La largeur du *Paiement du tribut* est six fois supérieure à celle d'*Adam et Ève chassés du Paradis terrestre*, et le rapport des surfaces des deux tableaux est approximativement du simple au sextuple. À leur tour, les trois moments du *Paiement du tribut* divisent l'œuvre conformément au même module : un pour l'épisode du poisson, deux pour le versement, et trois pour la confrontation centrale, cités ici dans l'ordre de leur importance relative au sein de l'histoire. Tout naturellement, Masaccio place cette altercation, instant apparemment insignifiant du drame plus vaste du salut, au centre du mur entier. Réunis, l'épisode du poisson et l'expulsion d'Adam et Ève occupent deux modules, la scène centrale trois et la conclusion deux. Le sens mathématique de raison, ou proportion, rejoint ici le sens courant.

Bien que l'action du *Paiement du tribut* ait toutes les caractéristiques d'une rencontre fortuite, Masaccio applique ce système modulaire de composition à ses personnages mêmes et donne ainsi une dimension mathématique à des relations humaines étroites et naturelles, qui semblent, à première vue, fondées sur l'émotion spontanée. Comme nous l'avons déjà remarqué, le groupe central occupe trois modules, dont deux pour la distance qui sépare le pied droit tendu de Pierre de celui de son antagoniste, le collecteur, les autres personnages

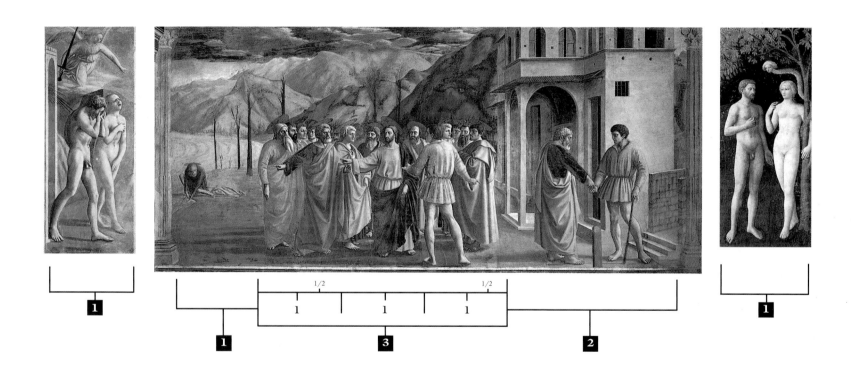

encadrant, de chaque côté, les trois protagonistes, du quart de la largeur qui leur est impartie. De plus, le groupe central peut être subdivisé en deux modules à gauche (comprenant Pierre et le Christ) et un à droite, celui du collecteur, les deux premiers séparés significativement à la jonction des mains de Pierre et du Christ. Ce système, qui intègre aussi des éléments apparemment mineurs comme les arbres de l'arrière-plan, le bâton du collecteur, et le poteau, engage à la fois la composition et la dramaturgie en un tout clair, simple, unifié, qui est en même temps une fusion complexe et riche de sens de parties intimement liées. Forme et contenu sont inséparables, et une logique mathématique irréfutable sous-tend l'anecdote triviale.

En disposant les quatorze personnages centraux de son *Paiement du tribut*, Masaccio a cherché à préserver l'unité de l'action tout en donnant un sens plus élevé au réalisme de la scène. Il s'est, pour cela, fondé sur des considérations numériques, voire géométriques, puisque ses personnages sont placés dans une grille spatiale. L'impression qui domine est celle de l'intégrité, de la perfection formelle, mais d'autres figures, au sein de cette unité même, l'animent. Ces arrangements secondaires ne sont pas figés, mais mouvants et enchevêtrés, et dépendent du recul avec lequel nous considérons l'action. Le groupe central est souvent comparé, à juste titre, à un cercle ou à une ellipse, mais c'est aussi un objet plus dense, plus complexe, plus irrégulier – un objet élastique. C'est, à la fois, un atome singulier et un composé de plusieurs formes géométriques entrelacées, comprises dans la forme circulaire dominante. Cela prend, selon l'angle de notre regard, le caractère intime d'une frise, la forme, dynamisée, d'un huit, celle, enveloppante, d'un fer à cheval, autant que l'unité et la perfection du cercle. À chaque fois, le Christ est le pivot, la charnière, le point nodal, le cœur de l'ensemble, dont la perfection et la lumineuse simplicité, évidemment renforcées par la présence du pied droit du Christ sur l'axe central exact du mur tout entier, ont aussi une explication numérique. Sur le sol, les ombres des personnages nous aident à les classer en rangées, suivant la profondeur : d'abord le collecteur, puis le Christ et Pierre sur une deuxième file, puis André, Jean et l'apôtre à l'extrême droite, enfin les autres. En termes abstraits de nombres, la séquence est : un-deux-trois, puis le reste.

Mais Masaccio a donné au groupe un autre éclairage, qui en souligne à la fois la symétrie et le contenu symbolique. Il nous invite à considérer Pierre et son double antithétique, saint Jean l'Évangéliste, comme un couple, de même qu'il montre la tête du jumeau de Jean et celle du collecteur comme cousues en une figure à la Janus. Le Christ aussi se détache, sa tête éclairée et animée, entourée par deux barbes grises impassibles, association singulièrement accentuée par les trois arbres qui figurent directement derrière eux. Le groupe est ensuite complété par les personnages qui l'encadrent à la manière de grandes parenthèses, quatre à gauche et deux à droite. L'action s'étend du centre vers l'extérieur, mais semble, on ne sait comment, revenir ensuite au Christ, comme en réponse à quelque impératif géométrique : resserrer en trois cercles la séquence linéaire plusieurs-deux-un. Ainsi, le groupe, telle une équation parfaitement équilibrée, se multiplie et se divise, mais se dilate et se contracte aussi, comme un organisme vivant, autour de son cœur. L'incident entre Pierre et le collecteur, l'anecdote du paiement du tribut, et par extension le drame de la rédemption, qui comprend également les aspects narratifs et

formels d'*Adam et Ève au Paradis* et d'*Adam et Ève chassés du Paradis terrestre*, l'ensemble forme un cercle complet qui se fonde dans le Christ, l'alpha et l'oméga, en lequel tout trouve son origine.

L'œuvre de Masaccio a trait à la vérité profonde qui sommeille dans les banalités de ce monde. Il ne relève sûrement pas de la coïncidence que cette histoire, qui a tant à voir avec les nombres, prenne son sujet dans le symbole ultime du bien-être matériel : l'argent. Quelle est la valeur, semble-t-il nous être demandé, des richesses terrestres, à côté de la vie éternelle, puisque l'éclat de l'or est aussi trompeur que la beauté du fruit de l'arbre de mort du Paradis ? Les nombres de ce monde ne donnent pas le compte, alors que ceux de l'intention divine sont finis, clairs, parfaits. Par le biais de la structure mathématique suprêmement rationnelle qui sous-tend son œuvre, et qui traduit la certitude première, la rectitude du projet de Dieu, Masaccio, comme Brunelleschi dans le domaine de l'architecture, justifie l'assertion de Giannozzo Manetti, selon laquelle les mystères de la religion sont aussi logiques que les axiomes des mathématiques, mais, en juxtaposant à cette notion, d'une manière éloquemment antithétique, l'emblème de la richesse terrestre, il lui confère, par une immédiateté pertinente, une réalité plus concrète et plus profonde.

L'usage, habituel chez Masaccio, de l'antithèse, est le signe d'un mode de pensée fondamentalement dramatique. Cette tournure d'esprit est, chez lui, assez enracinée pour régir à la fois la forme et le contenu de ses autres œuvres dans la chapelle, et son influence s'étend à l'œuvre même de son collaborateur, Masolino.

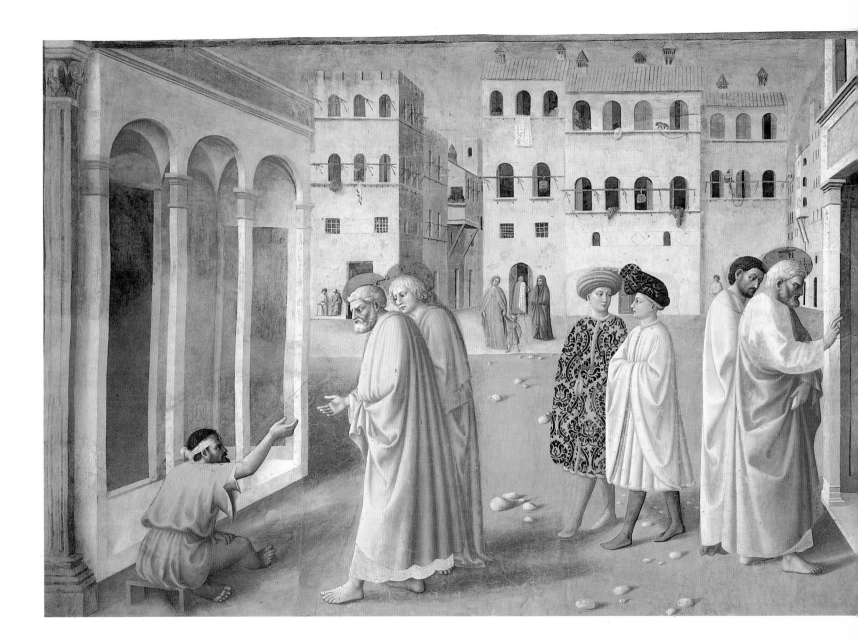

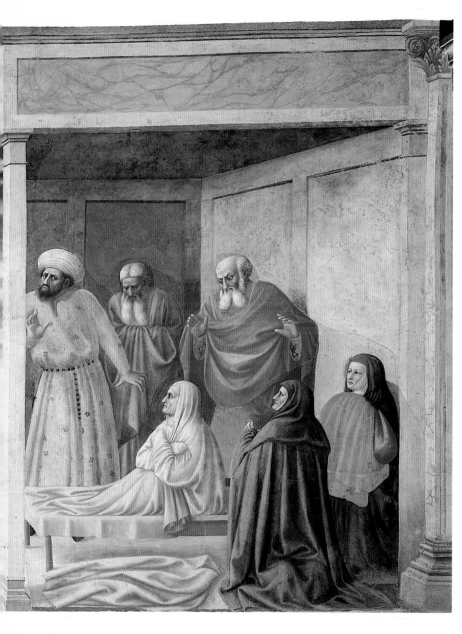

Masolino
La Guérison de l'infirme et la Résurrection de Tabitha

Cette scène, située dans une ville, relate deux épisodes, qui eurent lieu respectivement à Jérusalem et à Joppa ; saint Pierre y est, pour cette raison, représenté deux fois. À gauche, vêtu d'une robe dorée et accompagné de saint Jean l'Évangéliste, Pierre guérit un éclopé de naissance qui implore l'aumône devant l'entrée du temple de Jérusalem. Selon les Actes des Apôtres (III, 4-7) :

Pierre fixa son regard sur l'homme, et Jean fit de même. « Regarde-nous », dit Pierre. L'infirme leur prêta toute son attention, dans l'espoir de recevoir quelque chose. Puis Pierre lui dit : « Je n'ai ni argent, ni or, mais ce que j'ai, je te le donne. Au nom de Jésus-Christ de Nazareth, marche ! » Et Pierre lui prit la main droite et l'aida à se lever.

Dans l'épisode sans rapport à droite, Pierre, accompagné d'un personnage non identifié, ressuscite une femme pieuse morte à Joppa. Selon la légende, l'apôtre avait rencontré des veuves, ici vêtues de noir, qui lui montrèrent les nombreux habits que la femme avait tissés de son vivant, et dont l'un est étendu à côté de la bière.

Pierre fit d'abord sortir toute personne ; puis il s'agenouilla et pria. Se tournant vers le corps, il dit :

« Tabitha, lève-toi ! » Elle ouvrit les yeux, regarda Pierre et s'assit. Il lui donna la main et l'aida à se mettre debout. Ce qu'il fit ensuite fut d'appeler ceux qui étaient croyants, et les veuves, pour leur montrer qu'elle était encore en vie (Actes des Apôtres, IX, 40-41).

Bien entendu, si nous considérons *Le Paiement du tribut* en relation avec *La Guérison de l'infirme et la Résurrection de Tabitha*, ses thèmes comme son style n'en prennent que plus de relief encore. Les deux scènes sont, de plusieurs points de vue, antithétiques. *Le Paiement du tribut* est situé à la campagne, tandis que la scène de Masolino est urbaine. Alors que dans le premier, le paysage forme une grande arche descendante où la lumière pénètre suivant une direction rigoureusement horizontale, le tableau de Masolino donne l'impression d'un espace clos où les ombres se déploient en éventail, à partir de l'infirme, dans le coin inférieur gauche. Mais, au-delà de leurs caractéristiques individuelles, les deux scènes se répondent et se mettent mutuellement en valeur. Le décor de Masolino, qui élabore le système perspectiviste suggéré par le bâtiment de Masaccio dans *Le Paiement du tribut*, est peut-être le paysage urbain le plus attachant depuis le XIVᵉ siècle et les *Effets d'un bon gouvernement sur la cité*, d'Ambrogio Lorenzetti (mairie de Sienne). Et Vasari avait peut-être cette scène présente à l'esprit lorsqu'il vantait si justement la « douceur et l'harmonie » des couleurs de Masolino dans la chapelle Brancacci. C'est une œuvre séduisante, dont l'auteur se montre non moins éprouvé que son partenaire dans la technique épineuse de la « vraie » fresque. Le premier plan, qui paraît divisé par une rue, s'ouvre sur une vaste place carrée, pavée au fond seulement, et per-mettant, à ses intersections, un coup d'œil sur des rues adjacentes bordées de bâtiments aux couleurs ravissantes, différant légèrement les uns des autres en hauteur, couleur, et par leur plan. Des fenêtres, équipées d'armatures en fer appelées *erri*, nous apercevons d'autres témoignages de la merveilleuse richesse et de la variété de cette cité : voisins qui bavardent, cages d'oiseaux, plantes empotées, tissus suspendus çà et là aux rebords, et même la touche d'exotisme apportée par un singe attaché à l'une des saillies. Au sol, un couple converse assis sur un banc, une jeune mère mène par la main un enfant aux pieds nus, d'autres vaquent à leurs occupations. Tout cela semble bien peu le lieu de la douleur, de la maladie et de la mort. De fait, cette joie contagieuse dans la description et ce goût de l'ornement tranchent sur l'économie du *Paiement du tribut*, sur le mur opposé. Aux yeux de ses contemporains, la fresque de Masolino devait refléter, bien plus que toute autre œuvre florentine connue aux alentours de cette date, la vie à l'extérieur des murs de la Carmine elle-même. Elle est peinte avec juste ce qu'il faut de véracité pour brouiller la frontière entre le monde fictif qui sert de cadre à l'histoire et les souvenirs personnels du spectateur, mais, en recherchant la ressemblance avec le monde naturel, elle se détache aussi de sa source textuelle. Si l'on en croit les deux récits, sans corrélation, des Actes des Apôtres, les événements dépeints ici eurent lieu dans des cités distinctes, Jérusalem et Joppa. Quelle était la familiarité de la plupart des spectateurs du XVᵉ siècle avec les détails non immédiatement identifiables de ces épisodes, qui ne sont pas, comme dans certains cycles, repérés par des inscriptions ? Peut-être n'était-elle pas supérieure à celle de nombreuses personnes aujourd'hui. Aussi bien, les noms des seconds rôles sont sans doute moins

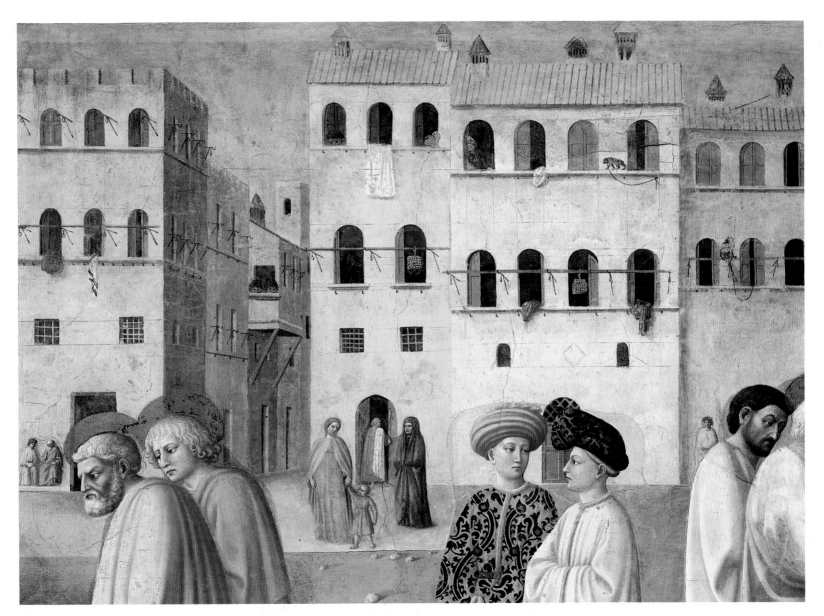

La Guérison de l'infirme et la Résurrection de Tabitha (détail).

importants que l'action elle-même. En situant des faits rien moins qu'ordinaires dans des décors largement familiers, ces représentations de la vie de Pierre, comme l'épisode de l'impôt rapporté par Matthieu, prennent la dimension de paraboles.

L'une des clés pour notre compréhension de cette peinture de Masolino est fournie par les deux jeunes gens qui occupent son centre. Quoique parfois identifiés aux accompagnateurs de Pierre, qui l'appelèrent auprès du lit de mort de Tabitha, ils ne lui ressemblent guère. À l'évidence, leur habit en témoigne, ils peuvent jouer n'importe quel rôle, sauf celui-là. Alors que Pierre, comme le rapporte Voragine dans *La Légende dorée*, a tourné le dos aux choses terrestres en adoptant le plus simple des vêtements, ces jeunes gens sont d'une autre essence. Vêtus de capes de velours bordées de fourrure, de bas colorés et de turbans ostentatoires émaillés de pierres fines, ce sont les fleurs resplendissantes d'un *campo* urbain, non moins agréables à l'œil que leur habitat séculier. En un sens, ce couple personnifie l'endroit : plus que ses habitants, ils en sont les *genii loci*, les esprits locaux, mais, à l'instar du collecteur d'impôts qui leur fait exactement pendant sur le mur opposé, les deux jeunes gens de Masolino, quoique en parfaite harmonie avec le monde qui les entoure, ont perdu le contact avec Dieu. Jeunes et beaux, leurs têtes ornées de cheveux dorés, ils forment un contraste appuyé avec l'infirme déguenillé et avec Tabitha, dont le visage exsangue, usé par les chagrins, a la même blancheur mortelle que son suaire. Repliés sur eux-mêmes d'une manière qui rappelle Adam et Ève dans le tableau adjacent, et marchant d'un pas qui ressemble au leur dans *Adam et Ève chassés du Paradis terrestre*, ils n'accordent pas la moindre attention à Pierre, ni à la misère aux marges de leur monde, pas plus qu'ils ne remarquent le sol rocailleux sous leurs pieds. Ils ne semblent pas comprendre que lorsque le Christ proclama, ainsi que Matthieu l'écrit dans le chapitre qui précède l'épisode de l'impôt, « Tu es Pierre, et sur ce rocher je bâtirai mon église », il faisait allusion non seulement à l'apôtre, mais aussi à l'endroit dangereux et inhospitalier dont Adam et Ève firent la connaissance derrière la porte du Paradis. Aux yeux de certains, séduits par l'éclat de l'argent, par des chapeaux incrustés, le monde paraît un beau jardin, mais pour d'autres, il n'est qu'un champ aride et rocailleux. L'âme, comme le souhaitait à la fin du XIVe siècle le marchand Paolo da Certaldo, « devrait avoir deux yeux », l'un ouvert aux biens (*beni*) célestes de la vie éternelle et l'autre employé à la terrible contemplation des châtiments infernaux. Enveloppés dans leurs splendides vêtements, les jeunes gens de Masolino ont cédé, dans leur égocentrisme doré, aux vaines et superficielles séductions du monde ; du simple fait de leur apparence de dandys, ces fleurs ostentatoires de la mode appellent à notre attention ce qu'eux oublient de voir : la beauté de la providence et la richesse infiniment supérieure et durable du salut. Nous croyons pouvoir rappeler ici la recommandation pressante du Christ dans la réponse à sa propre question : le corps n'est-il pas davantage que l'habit ? – « Considérez les lis des champs, comme ils croissent ; ils ne filent, ni ne s'astreignent à un dur travail, et cependant, en vérité je vous le dis, Salomon lui-même dans toute sa gloire n'était pas vêtu comme l'un d'eux » (Matthieu, VI, 28-29). Et ainsi, Pierre a relégué deux fois derrière lui les jeunes gens habillés d'or.

Comme *Le Paiement du tribut*, l'œuvre de Masolino met en scène un univers séduisant, et cependant mensonger, fugace

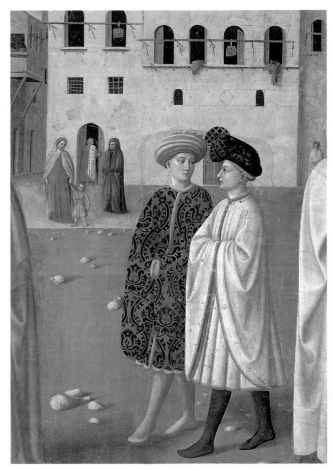

La Guérison de l'infirme et la Résurrection de Tabitha (détail).

et vain. Mais, tandis que Masaccio traduisait cette notion par la métaphore de l'argent, c'est celle du vêtement qui la véhicule chez Masolino. Cette idée est suggérée par le compte rendu des Actes des Apôtres, qui rapporte en ces termes l'arrivée de Pierre auprès du lit de mort de Tabitha : « Toutes les veuves allèrent à lui en pleurs et lui montrèrent les habits nombreux et variés qu'elle avait tissés lorsqu'elle était encore parmi elles. » Dans le tableau de Masolino, dont le coin inférieur droit est vraiment empli de draperies, deux veuves en robes noires apparaissent à la tête de la bière. L'une tient une étoffe sur son sein, alors que l'autre est agenouillée à côté d'une simple tunique posée bien en vue sur le sol, non seulement à côté de Tabitha mais directement sous nos yeux. Cet humble vêtement rappelle l'épisode de l'extraction de la pièce de la bouche du poisson, dans *Le Paiement du tribut*, où Pierre avait de même posé sa cape sur le sol. En outre, la tunique étendue à côté de la bière, en laquelle on peut voir l'emblème d'une vie « marquée de constantes bonnes œuvres et d'actes de charité », est d'un ton voisin de celui du haillon du mendiant, guéri par l'acte de charité du saint. Cet infirme lui demande de l'argent, mais ce qu'il reçoit – « Je n'ai ni argent, ni or, mais ce que j'ai, je te le donne » – est, comme pour Tabitha, infiniment plus précieux. Il est alors sûrement significatif que ce mendiant, dont la jambe de belle facture, remarquablement traitée en perspective, avait provoqué l'admiration de Vasari, paraisse bien peu un infirme en fait, alors que les deux jeunes gens sont représentés sans leurs mains, comme mutilés par la richesse matérielle qui les recouvre[2].

Se faisant face dans l'espace de la chapelle, *Le Paiement du tribut* et *La Guérison de l'infirme et la Résurrection de Tabitha*, si étroitement liés par leurs thèmes et leurs iconographies spécifiques, furent aussi, probablement, peints en tandem. Les témoignages de l'époque semblent indiquer que Masaccio et Masolino, au moins à ce niveau de la chapelle, n'œuvrèrent ensemble que jusqu'à septembre 1425, date du départ de Masolino pour la Hongrie, dont il ne devait probablement pas revenir avant 1428.

Abandonna-t-il inopinément l'entreprise à son partenaire, ou était-il, dès le départ, de leur intention délibérée que Masolino ne peigne que dans la partie supérieure de la chapelle, et pas du tout les registres inférieurs ? Nous ne le saurons sans doute jamais, mais on peut constater que, dans les registres supérieurs, où leur œuvre est plus préservée, ils se sont réparti l'ouvrage équitablement, et avec une harmonie assez manifeste pour que ce partage paraisse intentionnel. Si le travail semble avoir été, en quantité, le même, Masaccio était la force créatrice maîtresse. Nous le décelons à certains des aspects les moins heureux de l'effort de Masolino. Comme Masaccio, il semble avoir voulu faire de Pierre, dans l'épisode de l'éclopé, une sorte de créature à trois jambes, mais autant, dans *Le Paiement du tribut*, cette anomalie participe de la caractérisation du saint, autant elle se réduit ici à un détail timide, maladroit et inoffensif. Par ailleurs, et apparemment à la suite de son collègue, Masolino adopte même une division modulaire de ses deux scènes du mur droit et de l'arche d'entrée, selon le rapport de un à six qui régit les œuvres de Masaccio de l'autre côté de la chapelle. Comme celui-ci, il divise sa composition maîtresse, marquée chez lui par un axe vertical trop visible, en six parties ; toutefois, il adopte l'idée sans vraiment la comprendre, et, au contraire de Masaccio, fait peu d'efforts probants pour intégrer ses personnages au système. Autre faiblesse que nous devons admettre, le vide suggéré au centre de *La Résurrection de Tabitha*, pour intentionnel qu'il puisse être, n'est pas d'un effet particulièrement heureux. En somme, la scène de Masolino, mesurée à l'aune de Masaccio, manque de l'intégration et de la force de celle de ce dernier : le tout y est inférieur à la somme des parties.

Masolino a œuvré, dans la chapelle Brancacci, sous l'influence irrésistible de Masaccio. Il nous suffit de penser à une œuvre antérieure, bien que non datée, comme la *Vierge d'humilité* de la collection Contini-Bonacossi, à ses rythmes gothiques insouciants, sa suavité, sa coquetterie presque, pour constater à quel point, dans la chapelle, ses personnages ont gagné à la fois en épaisseur humaine et en simplicité, même si *Adam et Ève au Paradis* et l'épisode sensationnel de *La Résurrection de Tabitha* conservent des traces des douces et serpentines ondulations propres au mouvement gothique. Cela dit, il semble qu'à son tour Masaccio ne soit pas resté inattentif à Masolino. Son œuvre évite ici la rudesse, l'âpreté de sa plus ancienne peinture connue, l'autel de San Giovenale, de 1423, et la différence est peut-être, en quelque mesure, due à sa réaction à Masolino autant qu'au processus naturel de sa fulgurante évolution. À placer côte à côte les peintures antérieures des deux artistes, elles paraissent incompatibles, voire contradictoires. Qui dominait leur relation ? Pour le grand critique d'art Roberto Longhi, c'était le plus doux des deux. Il pensait même que Masolino avait peint la plus importante figure du *Paiement du tribut*, par ailleurs entièrement de Masaccio. Remarquant le contraste entre la tête du Christ, qui a la douceur de celle d'un agneau, et celles, léonines, des apôtres qui l'entourent, il émit l'hypothèse que Masolino l'avait peinte après que son compagnon eut achevé le reste de la fresque. Nous savons cependant aujourd'hui que cette peinture a été exécutée selon la technique traditionnelle, c'est-à-dire de haut en bas, de sorte que la tête du Christ est loin d'avoir été l'une des dernières sections peintes. En outre, subordonner Masaccio à Masolino irait à l'encontre de la longue et cohérente série des

témoignages de l'Histoire, autant que de celui des œuvres elles-mêmes. Pourtant, c'est vrai, la tête du Christ, qui a été rapprochée à juste titre de celle d'Adam dans *Adam et Ève au Paradis*, a quelque chose de différent de celles qui l'entourent : est-ce un indice de l'intention du peintre ? Elle semble suggérer que Masaccio, qui fait de l'antithèse un usage si habile à travers toute son œuvre, et qui, dans *Le Paiement du tribut*, varie sa technique d'un personnage à l'autre, ait adopté sciemment quelque chose de la douceur et de la finesse du style de Masolino. Cela non pour lui avoir emprunté un dessin, dont il n'aurait de toute façon guère eu besoin pour une tête de Christ, mais probablement pour mettre en valeur cette tête, pour y attirer nos regards, y fixer notre attention, et, par son calme lumineux, nous faire ressentir l'omniscience du Christ pédagogue, et peut-être aussi sa fonction de « Second Adam », venu racheter l'humanité de l'erreur du premier[3].

C'est, de fait, dans le contexte du Paradis perdu et désiré qu'il faut considérer l'ensemble que forment de manière naturelle les quatre scènes du mur central. Outre *Le Repentir de saint Pierre* et le *Pasce oves meas* qui flanquaient la fenêtre et que Vasari attribuait à Masolino, ce mur comprend des scènes que le chroniqueur du XVIe siècle décrit en termes génériques. Dans l'ensemble, elles ont trait à la mission pastorale et liturgique des apôtres et de l'Église, chargés par le Bon Pasteur de l'enseignement, du baptême, de la guérison et de la nourriture. Cette mission était affaire d'importance pour les carmes du couvent, qui prétendaient descendre du prophète Élie et se considéraient de ce fait comme des gardiens privilégiés du Verbe, non seulement sous le règne de Pierre et de ses successeurs, mais même, dans l'Ancien Testament, aux jours d'Élie et de saint Jean-Baptiste. Aussi font-ils de sourcilleuses apparitions ici, aux côtés de l'apôtre, et dans la scène où celui-ci endosse son ministère. C'est pourtant au salut, fil conducteur de toute la chapelle, qu'est subordonnée cette mission de l'Église, dont les carmes ne sont qu'une composante. Toutes les scènes du mur central de la chapelle Brancacci sont en quelque manière reliées au thème général de l'expiation par le Christ du péché originel, à la commémoration de ce sacrifice par le mystère de l'Eucharistie, à la pénitence et au jugement. Tantôt par analogie, tantôt par antithèse, ces œuvres sont en relation formelle et thématique, à la fois entre elles et avec les scènes de l'entrée consacrées aux premiers parents. Elles traduisent, comme *Le Paiement du tribut* et *La Résurrection de Tabitha*, la quête de l'humanité vers le bien-être et l'illumination spirituelle, avec un sens du concret et une immédiateté remarquables[4].

Masaccio
Le Baptême des néophytes

À la suite du grand sermon de saint Pierre à Jérusalem, représenté de l'autre côté de la fenêtre, trois mille personnes furent converties et baptisées. Masaccio a situé la scène dans un paysage de montagnes coniques et dénudées qui s'éloignent à droite. Ce vaste espace sert de décor à une action qui a pourtant quelque chose de vaguement intime, et qui se déroule à l'avant-plan immédiat. Pierre y est accompagné de personnages qui sont sans aucun doute des portraits, et qui font écho à *La Prédication*. La silhouette, splendidement dessinée, du néophyte (c'est-à-dire de la personne nouvellement convertie) est agenouillée dans la rivière pendant que l'eau et la lumière le délivrent du péché originel. Quoique sa peau ait été irrémédiablement assombrie par l'incendie de 1771, nous pouvons encore admirer sa beauté physique, ainsi que le jeu de la lumière sur son corps, et sur les contours de son nez et de son menton. Seule la photographie nous permet d'observer des détails comme la manière dont l'eau éclabousse sa tête et ruisselle de ses boucles. Derrière lui, le jeune homme frissonnant, tant loué par Vasari, semble moins solide, parce qu'il est peint suivant une technique plus libre, et qu'il s'estompe dans la lumière, d'une façon qui accentue l'impression qu'il donne de frissonner de froid. À cet effet, Masaccio délimite son corps par un contour ondulant, et, empruntant une disposition à Giotto, le place directement à côté d'un personnage vêtu d'une robe aux ombres rouges mouvantes et aux reflets verts.

Il est bien caractéristique de l'intérêt central de la Renaissance pour l'être humain que la représentation du corps dût fournir une puissante métaphore dans cette chapelle, qui proclame par ailleurs dans tant de domaines les idées de l'ère nouvelle, et cela n'est peut-être nulle part

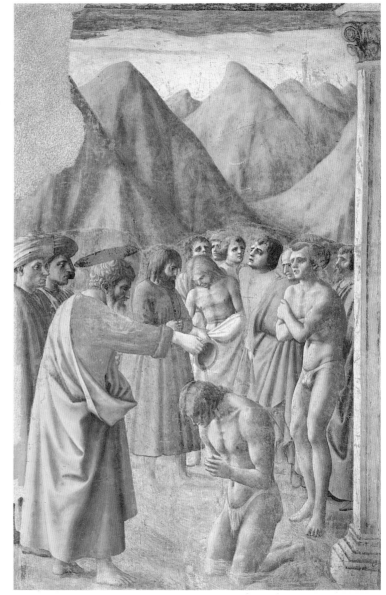

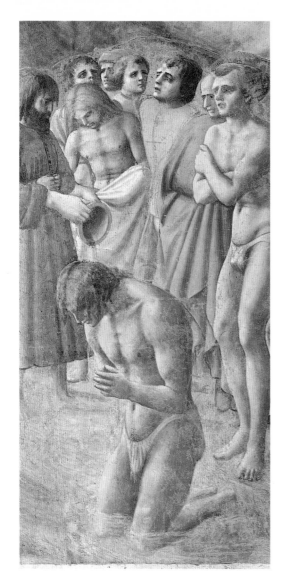

plus frappant que dans les scènes du mur central. Les personnages du *Baptême des néophytes* sont répartis en deux groupes contrastés, l'un, à gauche, comprenant Pierre avec derrière lui des portraits exécutés d'un trait acerbe et minutieux à la fois, et, à droite, celui des néophytes, dont les visages sont restitués vaguement et les corps brossés à larges traits. Ces deux groupes sont reliés, au centre, par deux personnages intermédiaires, l'un vêtu de bleu, qui boutonne sa robe, et un autre en blanc qui enlève la sienne. Le paysage, aride, tout en reliant la scène à l'œuvre voisine de Masolino, a aussi pour fonction de renforcer l'impression de distance entre les personnages du premier plan et ceux de l'arrière. La distance est toutefois, dans ce cas, plus que physique, car les personnages qui se dévêtent ou qui attendent leur tour sont aussi dans l'éloignement spirituel. Masaccio comprend le rituel comme une immersion : brillamment, il fait disparaître le sol au centre, de sorte que le personnage purifié par l'eau bénite sombre dans le lit de la rivière et semble sur le point de basculer hors du cadre. Mais Masaccio, comme le remarque Paul Hills, intègre aussi la signification du nom grec du rituel, *photismos*, ou illumination. Un fleuve éclatant de lumière descend des hauteurs, baignant les personnages et l'eau du centre de la scène. Ainsi, les néophytes qui attendent semblent s'estomper, d'une façon qui n'est pas sans rappeler l'explosion de lumière qui blanchit et brouille les traits d'Adam et Ève dans *Adam et Ève chassés du Paradis terrestre*. Voisins, par leur forme, de nos parents fourvoyés, les néophytes contrastent avec leur frère de l'avant-plan, qui était des leurs un instant auparavant et est désormais purifié par l'eau et la lumière de Dieu. La vigoureuse beauté de son corps, si différente des chairs tremblantes de ceux que le péché accable encore, transpose en termes de métamorphose physique sa transformation spirituelle. Comme l'éclopé du mur adjacent, auquel il ressemble, la grâce de Dieu l'a rendu à la plénitude.

Masaccio
Boiteux guéri par l'ombre de saint Pierre

Cette scène est reliée, dans les Écritures comme dans la chapelle, à *La Distribution des aumônes* et au *Châtiment d'Ananie*, représentés dans la position correspondante à droite du mur central, et qui traitent des premiers jours de la communauté chrétienne. Le tableau est situé à Jérusalem, dans une large rue qui s'ouvre sur l'entrée d'un temple à l'arrière-plan. La surface impartie à la peinture n'étant pas parfaitement rectangulaire, des parties de la rue et du temple sont peintes, à droite, sur l'embrasure de la fenêtre. L'histoire, tirée des Actes des Apôtres (V, 12-16) est à comprendre dans le contexte de la peur qu'éprouvaient certains à déclarer leur foi. Bien que les Apôtres se rencontrassent régulièrement sous le portique de Salomon, qui est apparemment le bâtiment entr'aperçu au fond, ils n'y étaient pas en sécurité :

Personne d'autre n'osait se joindre à eux, quoique le peuple les tînt en haute estime. Malgré tout, de plus en plus de croyants, hommes et femmes en grand nombre, rejoignaient continuellement les rangs de ceux qui étaient acquis au Seigneur. Le peuple apportait les malades dans les rues et les déposait sur des paillasses et des matelas, afin qu'au passage de Pierre, son ombre au moins puisse tomber sur l'un ou l'autre d'entre eux. Des foules venues des villes des alentours de Jérusalem s'y rassemblaient aussi, amenant leurs malades et ceux qui étaient troublés par des esprits impurs, tous furent guéris.

La transformation physique est précisément le sujet apparent du *Boiteux guéri par l'ombre de saint Pierre*. Masaccio

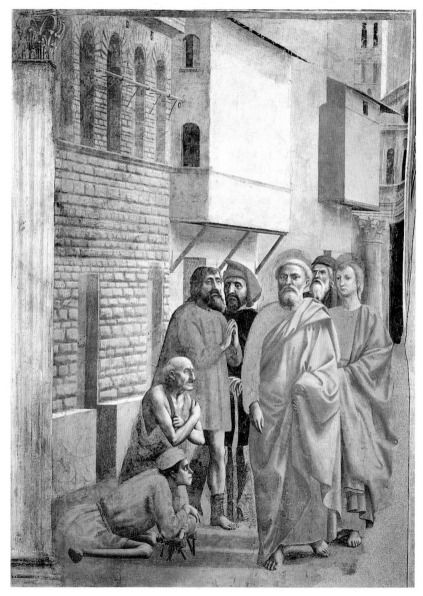

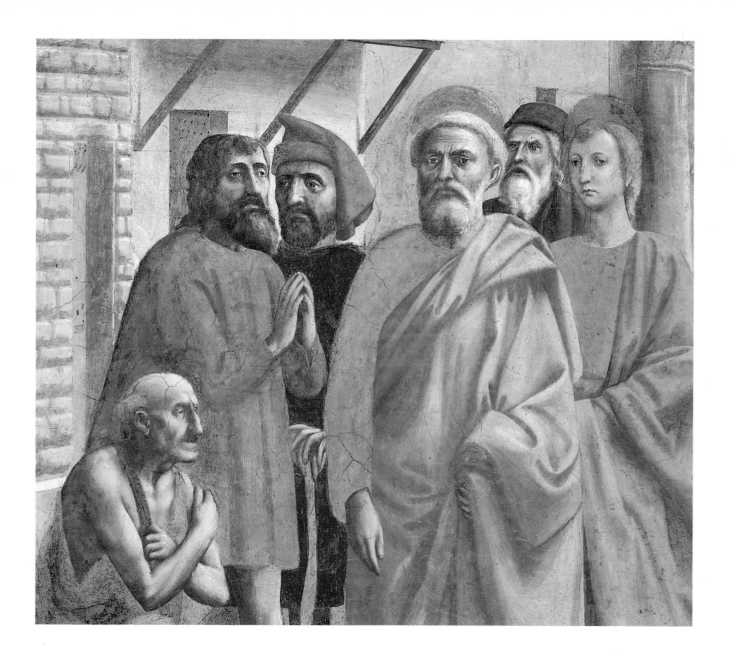

fait de cet épisode une illustration de la soudaineté magique, à peine saisissable, avec laquelle la grâce divine peut œuvrer. Le temps se contracte en un instant si minuscule qu'il semble s'arrêter. Pierre, le regard fixe, comme transpercé par la grâce, paraît calme et glacé, et cependant il y a une puissante tension entre la marche des personnages, qui viennent à notre rencontre, et la direction opposée de la perspective, de sorte que tout, du drapé du vêtement de Jean agité par la brise, à l'homme stupéfait et aux bâtiments de l'arrière-plan, concourt, comme plus tard chez Uccello, à l'impression de mouvement précipité et de vitesse.

En outre, Masaccio utilise la distance pour suggérer le passage du temps. Nous pouvons aisément évaluer ce qui a été, ce qui est, et ce qui va être dans le groupe qui occupe la moitié gauche de la composition, et dont les personnages se redressent sous nos yeux, mais, en même temps, Masaccio fixe toute l'action sur l'instant infinitésimal où l'ombre de Pierre tombe sur le personnage allongé au premier plan. C'est un être pitoyable, si mal formé qu'il semble à peine humain, et pourtant, à cet instant, lorsque l'ombre du saint s'étend jusqu'à lui, son visage empli d'espoir s'illumine et sa main éclairée commence à s'élever. Par la vertu guérissante de la grâce divine, il va se redresser, restitué à son intégrité corporelle, car, comme nous pouvons le voir chez ses compagnons déjà transformés, qui étaient, une minute auparavant, encore semblables à lui, le passé n'est qu'un prologue. Cette métamorphose physique instantanée, qui est l'essence du miracle, est le signe extérieur d'une vérité spirituelle sous-jacente et fait apparaître au grand jour le vrai cadeau du saint : le bonheur, la beauté et le bien-être du Paradis, où les souffrances dégradantes provoquées par le péché d'Adam et Ève n'ont pas leur place.

La vertu guérissante de la miséricorde divine, qui peut se manifester sous la forme de la voix, de l'eau, de la lumière, de l'ombre ou d'autres choses encore, et par laquelle l'homme peut espérer recouvrer son intégrité, est bien évidemment un thème approprié à un décor funéraire, mais dans la chapelle Brancacci, et chez Masaccio en particulier, les représentations des infirmes et des morts prennent des nuances de sens plus subtiles. Elles font allusion à la promesse de la vie éternelle, mais cette idée est traduite en termes sociaux et politiques, c'est-à-dire en termes matériels : ce sont les faibles et les innocents, les agneaux de Dieu dont Pierre est en charge, et ce sont les réprouvés de la Terre qui peuvent espérer les richesses spirituelles du Paradis. Dans le passage qui suit immédiatement l'anecdote de l'impôt, Matthieu rapporte que « les disciples allèrent à Jésus, demandant : "Qui est le plus grand dans le royaume des cieux ?" Et, appelant à lui un enfant, il le plaça au milieu d'eux et leur dit : "En vérité je vous le dis, si vous ne devenez pas vous-mêmes des enfants, vous n'entrerez jamais dans le royaume des cieux" » (XVIII, 1-3). Ensuite il avertit, dans le langage cru du corps, des dangers du monde de la matière : « Malheur au monde pour les tentations du péché ! Car, s'il est nécessaire que les tentations surviennent, malheur à celui par qui la tentation arrive ! Et si votre main ou votre pied vous occasionnent de pécher, tranchez-les, jetez-les loin de vous, car il vaut mieux pour vous entrer dans la vie mutilés ou paralysés, qu'avec deux pieds et deux mains pour être précipités dans le feu éternel. Et si votre œil vous est source de péché, arrachez-le et jetez-le loin de vous, car il vaut mieux

pour vous entrer dans la vie avec un seul œil qu'avec deux pour être plongés dans les flammes de l'Enfer ! » (Matthieu, XVIII, 7-9). Dans la chapelle Brancacci, les éclopés et leurs semblables, qui sont peints avec tant de compassion et investis de tant de dignité, sont ce corps affligé de l'humanité, les oubliés et les faibles du royaume des hommes, qui seront les riches et les puissants dans la maison du Père : les derniers qui deviendront premiers. Et ces cannes de bois, ces béquilles, ces tabourets qui les soutiennent sont peut-être davantage que simplement leurs attributs et les emblèmes inaliénables de leur souffrance : ne sont-ils pas aussi leur croix, nous rappelant la parole du Christ : « Celui qui ne prend pas sa croix pour me suivre, celui-là n'est pas digne de moi » (Matthieu, X, 38) ?

Les nombreux thèmes de la chapelle – les contrastes entre vue et cécité, richesse et pauvreté, blessure et santé, puissance et faiblesse, ruse et innocence, domaine des hommes et royaume de Dieu, besoins corporels et divine providence – ont tous leur rôle dans la représentation masaccienne de *La Distribution des aumônes* et du *Châtiment d'Ananie*.

Comme l'épisode du *Boiteux guéri par l'ombre de saint Pierre*, cette scène est tirée des premiers jours de la mission apostolique de Pierre. Ici, le saint, vêtu d'une cape jaune et

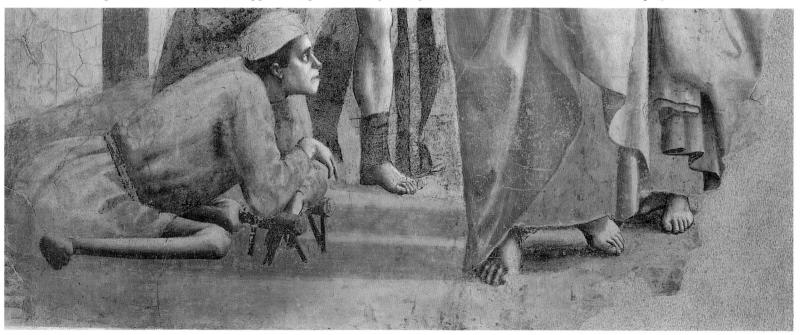

Boiteux guéri par l'ombre de saint Pierre (détail).

accompagné de saint Jean l'Évangéliste et d'autres apôtres, distribue des aumônes aux membres nécessiteux de la nouvelle communauté chrétienne, qui viennent à lui de la gauche. L'acte de charité de Pierre est ici juxtaposé aux avatars de la cupidité. Selon le compte rendu des Actes des Apôtres (V, 1-11), un homme du nom d'Ananie, avec la complicité de sa femme, vendit l'une de ses possessions, mais, au lieu d'en verser tout le produit à l'Église, n'en déposa qu'une partie aux pieds des apôtres. Pierre perça sa ruse à jour et accusa Ananie de tromperie, sur quoi lui, et ensuite sa femme, tombèrent morts. Le riche marchand est étendu en travers de la scène, au premier plan, et c'est peut-être lui aussi qu'il faut voir dans la silhouette agenouillée à l'arrière-plan, qui élève les mains dans l'offrande. À mi-distance, un bâtiment est placé dans une position oblique, de sorte que l'angle saillant de ses murs reproduit en termes architecturaux la rencontre centrale entre l'humanité et les vicaires de Dieu. Tenant ouverte une petite bourse dont il ne nous est pas permis de voir le contenu, Pierre fait l'aumône à une femme qui porte un bébé aux fesses dénudées, tandis que s'approchent d'autres croyants dans le besoin : une vieille femme flétrie comme un fruit desséché, penchée sur sa canne, et un infirme entre deux âges, chauve, appuyé sur des béquilles et sur une jambe de bois. Malgré leurs difformités, naturelles ou accidentelles, il y a en eux, comme chez la jeune mère et son enfant, une dignité et une simplicité, qui démentent leur pauvre condition, et qui font contraste avec l'ignominie qui a causé la perte d'Ananie. Comme *Le Paiement du tribut* et *La Résurrection de Tabitha*, cette œuvre a pour thème les biens matériels et l'opposition entre beauté apparente et intériorité, et pour cette raison peut-être, Masaccio développe cette image

centrale en leitmotiv, au-delà des exigences de sa source textuelle. Il représente la bourse de Pierre, un grand sac aux côtés du corps d'Ananie, la musette de l'infirme, et plus encore, car la jeune femme entr'aperçu au second place ses mains sur son ventre d'une manière qui semble indiquer qu'elle est elle-même un réceptacle. La richesse invisible qu'elle porte en elle est une illustration de la richesse spirituelle, celle de la providence, dont jouissent les pauvres, mais que l'opulent propriétaire Ananie ne connut jamais.

Mais la jeune femme enceinte nous conduit à examiner un autre personnage aperçu à travers la foule : un homme agenouillé au second plan, et cependant placé à un endroit stratégique au cœur de la composition. La question de son identité est débattue depuis longtemps, et elle n'est pas facilitée par les dommages que la scène a subis, la partie inférieure, notamment le corps d'Ananie, ayant été ensuite repeinte dans de larges proportions, apparemment par Filippino Lippi. Pourtant, nous pouvons voir qu'il existe une relation entre les deux personnages. Leurs têtes sont alignées sur un axe vertical, et, comme Ananie, l'homme suppliant qui lève la tête est vêtu d'une robe d'un rouge brillant qui symbolise, au XVe siècle, la richesse et la considération. Seul parmi les membres de la communauté, mais en cela aussi semblable à Ananie, l'homme agenouillé fait une offrande ; cependant, s'adresse-t-il à Dieu d'un cœur sincère, ou espère-t-il, comme Ananie, duper la Toute-Puissance ?

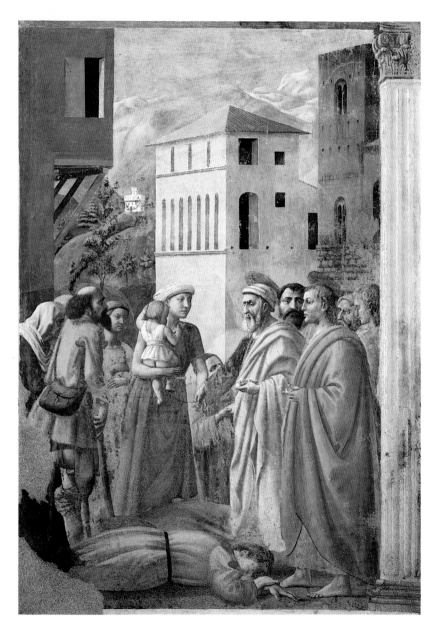

Masaccio
**La Distribution des aumônes
et le Châtiment d'Ananie**

Significativement, Masaccio ne nous montre qu'une partie de son visage : ses yeux, qui au contraire de ceux, étincelants, des pauvres, sont fortement assombris. L'artiste a-t-il voulu élaborer un contrepoint à la charité de Pierre, et montrer Ananie deux fois, aveuglé vivant par les attraits trompeurs des biens matériels, et privé dans la mort, en conséquence de ses choix funestes ici-bas, de la vraie richesse de la vie éternelle ? A-t-il, par ailleurs, comparé Ananie, pour suggérer sa corruption et son impénitence, à l'homme qui clopine au premier plan à gauche, et dont l'habit d'un rouge terne est semblable de coupe à celui d'un unique autre personnage du cycle, le collecteur du *Paiement du tribut* ? Comme Adam et Ève l'ont appris à leurs dépens, la ruse ne paie pas, et les apparences, nous l'avons vu dans *Le Paiement du tribut* et dans *La Résurrection de Tabitha*, sont souvent illusoires. Parfois, ceux qui semblent posséder la beauté, la richesse et la puissance sont sans avenir, alors que ceux qui nous paraissent laids, misérables et faibles sont les agneaux de Dieu, les meilleurs à Ses yeux.

Comme dans *Le Paiement du tribut* et *La Résurrection de Tabitha*, le contraste entre la force intérieure et la force extérieure, entre la beauté apparente et celle de l'âme, est rendu particulièrement frappant par la référence à la réalité contemporaine. Non seulement Masaccio dépeint le monde avec une stupéfiante vérité, mais il le peuple aussi de figures soigneusement observées. La communauté qu'il met en scène dans *La Distribution des aumônes*, aussi variée que son décor naturel et architectural, et qui présente des facettes aussi multiples que l'humanité elle-même, comprend précisément ceux qui, au XVe siècle, étaient les plus vulnérables et les plus exposés, aux marges et carrefours de l'existence : vieillards, infirmes, jeunes enfants et filles d'Ève, qui trop souvent mouraient en donnant le jour. Ce sont les « autres » infortunés, contraints de verser au royaume de l'homme un lourd tribut, que le Christ, ainsi que l'enseigne *Le Paiement du tribut*, racheta à son tour.

La juxtaposition de types contrastés, dans cette *Distribution*, accentue encore l'impression de vie dont chacun des personnages est porteur. C'est une nouvelle manifestation de la pensée fondamentalement dramatique de Masaccio. Elle rappelle aussi le conseil d'Alberti aux peintres dans son fameux traité *De la peinture* (1436), et la maxime de Léonard, selon laquelle la beauté et la laideur prennent plus de force quand elles sont placées l'une à côté de l'autre. Quoique beaucoup d'encre ait coulé au sujet de l'illustration par Masaccio du concept, propre à la Renaissance, de la dignité humaine, ces personnages semblent nous inciter à replacer son art dans un débat plus vaste qui divisait, au XVe siècle, philosophes et gens de lettres, et qui opposait la dignité de l'homme à sa misère. Commencée à la fin du XIVe siècle, cette discussion s'enrichit des contributions successives d'humanistes aussi divers que Pétrarque, Coluccio Salutati, Lorenzo Valla, Bartolomeo Facio, Fra Antonio da Barga, Poggio Bracciolini, sans parler de Giannozzo Manetti, mais, qu'ils missent l'accent sur l'ignominie de l'homme ou sur sa dignité, ils étaient conscients de leur caractère complémentaire. Dans la chapelle Brancacci, comme chez Valla et chez Barga, qui était prieur du couvent florentin de San Miniato al Monte, mais aussi l'ami de Palla Strozzi, allié de Felice Brancacci, nous retrouvons la vue chrétienne fondamentale selon laquelle la vie terrestre n'a de sens que dans la perspective de la félicité éternelle au ciel. Dans les fresques, comme chez ces auteurs, la condition de l'homme n'est com-

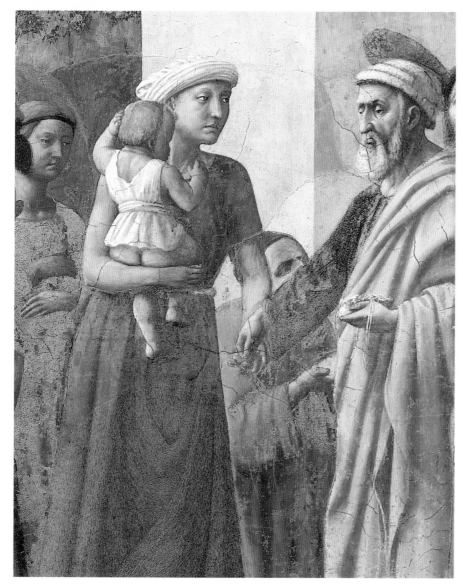

préhensible que dans le contexte de sa création et de sa chute, de son rachat par le Christ et du jugement. L'homme n'est pas intrinsèquement mauvais ; en tant que créature de Dieu, il est porteur de beauté, mais le péché, espèce non moins active que le serpent du Jardin, sème le désordre et l'illusion dans son esprit, et n'apporte rien d'autre que la souffrance et finalement la damnation. La thématique de la chapelle réserve aussi, là encore comme chez Valla et Barga, une importance particulière à la notion de volition, car l'homme, comme Adam et Ève au Jardin, comme Pierre obéissant au Christ et versant l'impôt, ou comme Pierre encore reniant plus tard le Christ, est libre de déterminer son destin, de choisir entre la vertu et le péché, entre le Bien et le Mal. Cette vision dynamique et activiste de l'homme réconcilie le concept chrétien de la primauté divine et la préoccupation anthropocentrique qu'est essentiellement la Renaissance ; en outre, elle participe de l'intention cohérente d'engager le spectateur dans la structure visuelle et intellectuelle de la chapelle.

Le royaume de Dieu, la place que nous y occupons, et la faculté de l'homme d'assurer son propre salut sont au cœur des deux vastes scènes des registres inférieurs de la chapelle. Pierre y est rejoint par saint Paul, autre pécheur dont les yeux aveuglés s'ouvrirent à Dieu. L'épisode de Théophile, où Pierre convertit ce prince païen d'Antioche en ressuscitant

La Distribution des aumônes et le Châtiment d'Ananie (détail).

son fils mort depuis longtemps, est apparié à l'élévation consécutive du saint au rang d'évêque fondateur de l'Église, dans la même ville. En face de ce double exploit, ses épreuves dans la Rome de Néron, où il débat avec le magicien Simon et échoue à convertir l'empereur, se terminent par sa mort. Deux scènes, dans l'arche d'entrée, encadrent ces épisodes : *Saint Paul visitant saint Pierre dans sa prison*, en dessous d'*Adam et Ève chassés du Paradis terrestre*, et *Saint Pierre délivré de sa prison*, en dessous d'*Adam et Ève au Paradis*. À l'exception de la plus grande partie de *La Résurrection du fils de Théophile et Saint Pierre en chaire*,

ces fresques ont été exécutées par Filippino Lippi, plusieurs décennies après l'arrêt forcé de la campagne initiale de décoration de la chapelle. Nous ne saurons jamais dans quelle mesure le travail de Filippino adhère au projet originel. Seule certitude, il s'efforça d'harmoniser son style expressif, habituellement plus indiscipliné, avec ceux des maîtres du début du XVe siècle autour de lui. Eut-il également recours aux dessins que Masaccio avait certainement réalisés, et qu'il pourrait avoir laissés ? En tout cas, Filippino était tenu de respecter le plan iconographique qu'il avait trouvé ; dans ce contexte, le con-

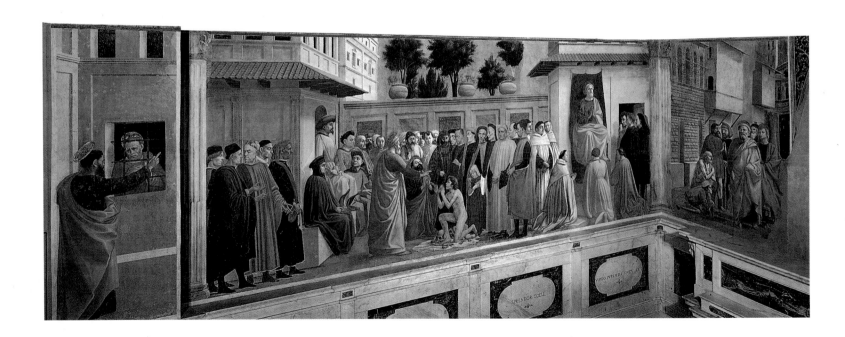

traste entre les deux princes, éloquemment opposés dans l'espace de la chapelle, est aussi une métaphore de la vision et de la cécité, du choix, et du salut. Témoin de la résurrection miraculeuse de son fils, lequel, placé directement sous le Christ du *Paiement du tribut*, suggère la filiation entre le sacrifice du Sauveur et la victoire sur la mort, Théophile ouvre les yeux à la conversion. Néron, au contraire, refuse d'abandonner le Mal. Il demeure résolument enfoncé dans l'aveuglement où l'a plongé la fausse magie de Simon, que Voragine dépeint sous les traits de l'Antéchrist. Pourtant, l'empereur et le préfet ont tous deux la faculté de distinguer la vérité du mensonge et de choisir entre le salut et la perdition.

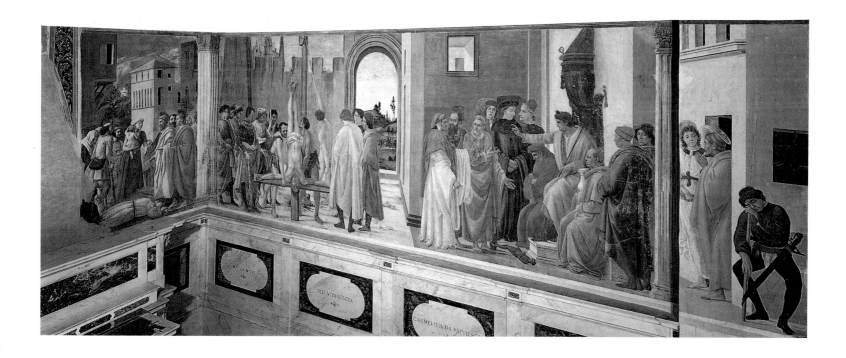

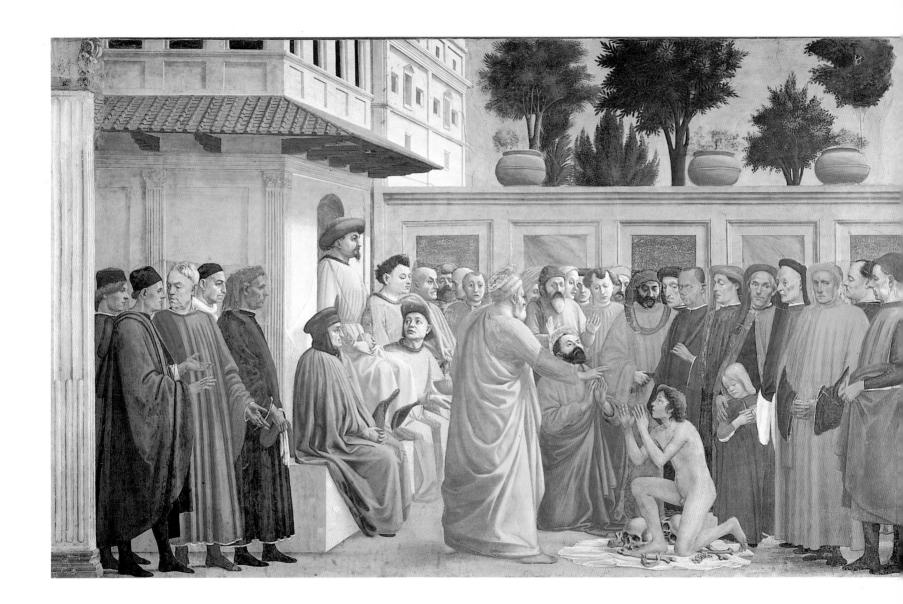

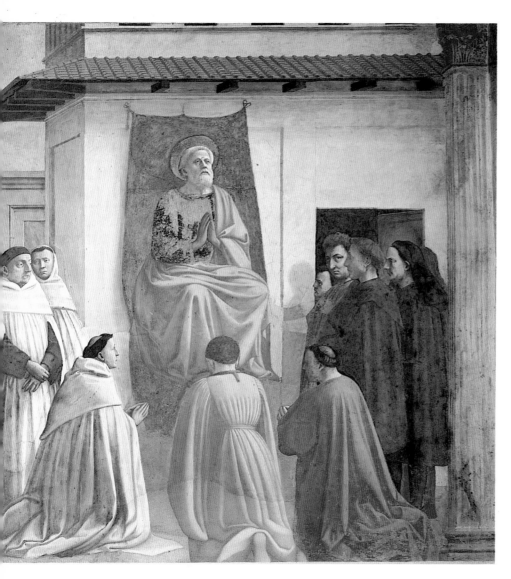

Masaccio et Filippino Lippi
La Résurrection du fils de Théophile
et Saint Pierre en chaire

Cette vaste scène illustre deux événements situés dans la ville d'Antioche, où Pierre avait été emprisonné par le préfet, Théophile, et où saint Paul négocia sa libération en échange d'un miracle. En présence du prince et d'une cour abondante qui comprend de nombreux portraits, Pierre ressuscite le fils du roi, mort depuis longtemps, et qui surgit d'un suaire blanc jonché d'ossements humains. Selon le récit de *La Légende dorée*, le miracle persuada non seulement le régent, représenté à gauche de Pierre en un profil distant et tenant le globe et le sceptre du pouvoir, mais aussi l'ensemble de la cité de se convertir au Christ et de bâtir une nouvelle église. Devant la construction de droite, saint Pierre est intronisé sur une chaire recouverte d'une simple tenture bleu-vert, dans une attitude de dévotion ardente et dans une position plus élevée que celle du prince, qu'on retrouve, tête nue, agenouillé aux pieds de l'apôtre. C'est Pierre qui détient l'autorité la plus haute, et, prince d'une Église dont les richesses sont le monde même, il est intronisé au milieu d'une humble cour, qui comprend un groupe de carmes en blanc, dont l'un au moins est manifestement un portrait. Au XVᵉ siècle, la fête du couronnement de saint Pierre célébrait son assomption de la chaire épiscopale à la fois à Antioche et à Rome ; ainsi, cette scène devait être interprétée comme une référence à l'avènement triomphant de l'Église romaine.

L'histoire de la conversion de Théophile est donc aussi celle du repentir, notion naturellement en situation dans un

endroit où, enterrant les morts, nous sommes fortement conviés à considérer notre propre fin, et Masaccio traduit cette idée avec une puissante immédiateté. Théophile, sur son trône, tenant le globe et le sceptre de la loi et assis dans une position surélevée qui dénote à la fois la fierté et l'autorité, semble détaché de l'animation des personnages qui évoluent librement autour de lui. Son regard fixe évoque davantage une idole immobile qu'un être humain de chair et de sang, mais, une fois converti, il réapparaît transformé en une silhouette soumise, qui fait acte de contrition aux pieds de saint Pierre. Comme toujours dans la chapelle, sa conversion spirituelle est traduite en termes de changement physique, mais il est possible que Masaccio ait cherché à rendre cette idée particulièrement vivante et immédiate, ici, dans les registres inférieurs, où le monde mimétique de la peinture non seulement se rapproche physiquement de nous, mais prend en compte notre contingence de façon plus visible. Aux yeux de certains contemporains de Masaccio, l'œuvre pouvait avoir une familiarité saisissante, applicable aux propres événements de leur vie, car le visage de Théophile est probablement l'effigie d'une personnalité bien précise et tristement célèbre, Giangaleazzo Visconti, ennemi de Florence, peut-être le tyran le plus redouté de l'Italie du début du XVᵉ siècle. Cruel, assoiffé de pouvoir, sans le frein des normes habituelles de moralité, Giangaleazzo mena une guerre qui parvint presque à écraser la liberté florentine. Grâce seulement à ce que l'on prit pour l'intervention divine, la République fut sauvée in extremis, à l'été 1402, quand son ennemi, prêt à sonner l'hallali aux portes de Florence, fut emporté inopinément par la peste. Le souvenir de ce conflit et de sa résolution providentielle peut avoir resurgi

au moment où Masaccio peignait cette scène, la République étant alors de nouveau engagée dans un impossible combat contre les Visconti, en la personne cette fois de Filippo Maria, fils de Giangaleazzo et aussi ambitieux que celui-ci. Au moment où les Florentins faisaient face aux fardeaux et aux incertitudes de la guerre contre Filippo Maria, il ne pouvait guère y avoir de personnification plus concrète, plus saisissante, des pires calamités, paradoxalement associées aux encouragements de l'espoir, que le père de l'ennemi actuel, Giangaleazzo, le Néron milanais.

Cependant, Giangaleazzo fut miraculeusement mis à genoux par la puissance divine. Si l'on en croit la légende, Théophile, le païen repenti, concéda même, lors de sa conversion, une partie de son palais à l'église nouvelle : c'est ainsi qu'il apparaît, tête nue, agenouillé aux pieds de Pierre. Le sein de Dieu, nous est-il enseigné, est assez ample pour accueillir même cette espèce d'hommes, et c'est ce thème plus vaste qui est le vrai sujet du tableau, car, dans l'humble silhouette qui fait acte de contrition au premier plan, nous ne reconnaissons Théophile qu'à ses vêtements, et non à son visage orgueilleux : comme si, en se repentant de sa vie antérieure, il était devenu méconnaissable et avait subi une transformation physique autant que spirituelle.

La Résurrection du fils de Théophile est une scène dont certains visages ont quelque chose de mystérieusement évocateur et familier, tandis que d'autres sont presque certainement des portraits. Parmi les personnages que nous croyons pouvoir identifier, il semble que le groupe à l'extrême droite représente, de gauche à droite, Masolino, Masaccio lui-même, Alberti et Brunelleschi. La pratique de l'introduction des por-

Saint Pierre en chaire (détail).

traits, reprise par Filippino, rend la concordance entre notre propre univers et le monde imaginaire de la peinture peut-être plus frappante ici que dans toute autre scène de la chapelle. Selon Alberti, « la comparaison se fait avec les choses dont nous avons la connaissance la plus immédiate », et il ajoute la maxime de Protagoras, selon laquelle « l'homme est, de toutes les choses, celle que l'homme connaît le mieux ». Aux yeux des contemporains de Masaccio, il devait être tentant de voir en cette œuvre leur propre reflet et le prolongement fictif de leur société. Les possibles allusions aux événements de l'époque ont fait couler beaucoup d'encre, et il est difficile de ne pas penser en ces termes. Mais quel est le degré de précision de ces éventuelles références ? Les scènes aquatiques font-elles allusion, comme certains l'ont pensé, aux intérêts maritimes de Felice Brancacci ? *Le Paiement du tribut* et *Le Châtiment d'Ananie* contiennent-ils une exhortation au civisme, au moment de la discussion du *catasto*, nouvel impôt instauré en 1427, en partie pour financer la défense de la République florentine contre les Visconti ? Les scènes d'impôt, placées dans le contexte de la vie de saint Pierre, symbole évident de la papauté, manifestent-elles la position de l'Église sur la légitimité du gouvernement séculier ? Devons-nous voir dans le cycle une affirmation de l'autorité papale, menacée par les défis de John Wycliffe, des Hussites, du mouvement conciliaire ? Tous ces événements et conflits font partie de l'environnement historique de la chapelle, et l'on ne saurait en faire abstraction : quant à savoir s'ils ont effectivement joué un rôle dans sa conception et sa réalisation, cela reste une autre affaire. Il est possible que les commanditaires des fresques, leurs concepteurs, et ceux qui les mirent en œuvre, aient eu ces sujets présents à l'esprit, mais le

contraire est possible aussi, et de toute façon le projet de l'ouvrage se situe à un niveau symbolique plus élevé. Nous ne devons pas nous méprendre en regardant comme simplement d'actualité un formalisme qui a pour objet de rendre les intentions spirituelles du cycle plus immédiatement sensibles et riches de sens. En établissant avec des événements et personnages de l'époque des parallèles trop littéraux ou trop étroits, on courrait le risque de la trivialité et de la méconnaissance des buts transcendantaux et métaphysiques du programme.

Il peut sembler curieux que Masaccio, et après lui Filippino, aient représenté, au milieu des vivants, des personnages morts depuis longtemps, mais nous sommes après tout dans une nécropole et les morts sont sous nos pieds. Il n'est pas interdit de penser que la cour de Théophile, avec ce mur remarquable, incrusté alternativement de panneaux de porphyre et de marbre, fait aussi allusion au décor mortuaire réel, car ces panneaux, tout en évoquant la magnificence d'une cour princière, sont également typiques du mobilier ecclésiastique et des tombes en particulier. Surtout, le porphyre, représenté ici par des panneaux de taille inhabituelle, était tout spécialement associé à l'architecture funéraire. Mais, dans la pensée chrétienne, la mort, à laquelle est condamnée l'humanité entière à partir du péché originel, sera suivie de la résurrection de la chair. Masaccio est-il allé jusqu'à vouloir suggérer cela ? Le retour à la vie de ce garçon mort depuis longtemps, placé en dessous d'une scène qui se réfère à la Passion et encadré, sous le porche, par des paraboles de la réclusion de l'âme dans sa prison terrestre, puis de sa libération, se veut-il une évocation du jour où tous les morts se lèveront de leur tombe ? À cette heure, les hommes de tous rangs, rois et gens d'Église, peintres

et infirmes, néophytes et mères, se dresseront ensemble comme ils le font dans les représentations du Jugement dernier. Nous trouvons par ailleurs, dans les scènes paradisiaques du XIV^e siècle, comme les fresques de Giotto au Bargello ou celles de Nardo di Cione dans l'église de Santa Maria Novella, un précédent à l'introduction des portraits : faut-il y voir une coïncidence ? Dans ces œuvres, comme ici, tous les individus particuliers se rejoignent à la droite du Christ, dont le corps sacrifié se dresse sur l'autel, symbole de sa tombe et berceau de sa vivante présence dans l'Eucharistie. Ainsi, la foule de *La Résurrection du fils de Théophile* rassemble toutes les couches de l'humanité, depuis les *uomini famosi*, gens célèbres pour leur *virtù*, c'est-à-dire pour leur foi ou leur patriotisme, jusqu'aux populations humbles comme les peintres. L'inclusion de portraits est un procédé d'une formidable puissance expressive, qui nous rend, nous tous qui allons, dans un avenir pas si lointain, rejoindre nos pères, plus conscients de notre entité physique et morale. C'est précisément le sens de l'avertissement on ne peut plus général exprimé par le squelette à la bouche béante de la *Trinité* de Masaccio, dans l'église de Santa Maria Novella : « Ce que vous êtes tous maintenant, je l'ai été moi-même autrefois, et ce que je suis aujourd'hui, vous le deviendrez à votre tour. » Et c'est dans le cadre de l'évocation de l'au-delà que s'éclaire l'une des étranges juxtapositions de la scène. À la droite de Théophile, ou de l'effigie probable de Giangaleazzo Visconti, se trouve assis un personnage qui n'est sans doute autre que Coluccio Salutati, ennemi implacable des Visconti et voix très écoutée au chapitre de la défense de Florence. Que Masaccio l'ait placé ici, dans la position du bras droit de Giangaleazzo, peut avoir choqué les contemporains.

Mais cela leur a peut-être permis de prendre conscience de la possibilité, là-haut, où toutes les contradictions de ce monde sont résolues, de cette association inconcevable sur Terre.

La notion de la résurrection de la chair au jour du Jugement dernier, qui est de toute façon la conclusion logique d'un cycle qui commence avec la chute de l'homme, est peut-être aussi implicite dans l'antithèse de l'élévation et de la chute qui oppose les deux scènes des registres inférieurs du mur central, et il est possible que cela ait été encore plus clair, puisqu'il semble que la chute de Simon le magicien, issue conforme de l'histoire de Néron, ait fait face à *La Résurrection du fils de Théophile*. Il est en effet permis de retenir cette hypothèse, car *Le Martyre de saint Pierre* figurait à l'origine sur le mur central, quoiqu'il fût probablement, au XV^e siècle, caché aux regards par la très vénérée *Madone* du XIII^e siècle, alors encore dans la chapelle. En conséquence, si Masaccio a voulu cette allusion au Jugement, et à la communauté des ombres, revenant à la vie en ce jour de remords et de bénédiction, ce que nous en voyons aujourd'hui est atténué ; mais cela n'en reste pas moins le point culminant auquel tend logiquement tout le cycle. Naturellement, cette idée est indissociable de la résolution de l'infortune humaine par la Passion du Christ, toujours associée à l'autel, et de son écho dans la crucifixion de Pierre. Ainsi, la mort de l'apôtre, comme celle du Christ, doit être comprise en relation avec la conclusion de la saga dont *Adam et Ève chassés du Paradis terrestre* constitue l'initium, et qui retrace, après la perte de la grâce, la chute de l'humanité vers l'incertitude et la souffrance propres au monde matériel, notre monde, celui de la chapelle elle-même. Bien sûr, les thèmes de la clairvoyance et de l'aveuglement, de l'erreur et du

repentir, du choix et du jugement, ont aussi leur rôle dans l'épisode final de la vie de saint Pierre, lorsque l'apôtre, déjà dans les affres de la mort, expliqua sur la croix son choix ultime en des termes qui résonnent dans la chapelle Brancacci tout entière : « Seigneur, j'ai désiré de Te suivre, mais je n'ai pas voulu être crucifié debout. Toi seul es dressé, debout et grand. Nous sommes les fils d'Adam, dont la tête était courbée vers le sol : sa chute marque la manière dont nous naissons, comme si l'on nous laissait tomber face contre terre. Et notre être en est si changé que le monde pense que la droite est la gauche, et inversement. »

Mais *La Résurrection du fils de Théophile* est aussi un fleuron du royaume de l'art. À juger de ce que nous possédons de l'œuvre, elle devait être le point culminant du cycle, aussi bien du point de vue formel que de celui de l'iconographie. Elle est assurément plus élaborée que *Le Paiement du tribut*, et présente avec cette grande peinture qui la surplombe un contraste frappant et peut-être intentionnel[5]. Elle dément aussi quelque peu la caractérisation que Landino avait donnée de l'art de Masaccio, « pur, sans ornement », mais il ne faut pas perdre de vue qu'au moment de la publication du livre de Landino, en 1481, cette scène était très probablement incomplète, voire abîmée : il est fort possible qu'il ait été fondé à ne pas en tenir compte. Pourtant, cette œuvre est stupéfiante à bien des égards. Par sa foule, dont Filippino semble n'avoir qu'éclairci les rangs, *La Résurrection du fils de Théophile* est le seul ouvrage de Masaccio, du moins parmi ceux qui nous sont parvenus, qui puisse nous éclai-

La Résurrection du fils de Théophile et Saint Pierre en chaire (détail).

rer au sujet d'une composition légèrement antérieure réalisée dans le cloître de la même église : il s'agit de la *Sagra*, fresque monochromatique en *terra verde*, exécutée en souvenir de la consécration de Santa Maria del Carmine, le 19 avril 1422. À propos de cette œuvre, Vasari loue l'habileté avec laquelle Masaccio introduit de nombreux portraits et sait représenter, comme dans *La Résurrection du fils de Théophile*, cinq, voire six rangées de profondeur. Les similitudes entre ces deux œuvres n'ont peut-être pas échappé à Filippino. Vasari note aussi que parmi les citoyens rassemblés dans la *Sagra*, Masaccio inclut le garde avec sa clé à la main, et que, dans *La Résurrection du fils de Théophile*, le personnage que Filippino montre tournant le dos aux carmes tient lui aussi une clé, image bien sûr en situation dans un cycle consacré au gardien du Royaume de Dieu.

La disposition des personnages suivant la profondeur est un problème de perspective. Les prédécesseurs de Masaccio se contentaient d'aligner les personnages en rangées verticales, les uns derrière les autres, solution qui avait l'avantage de l'ordre, mais était contraire aux lois de la vision. Les personnages de Masaccio, dont l'univers est une extension du nôtre, obéissent aux mêmes lois que nous-mêmes. Nous les entr'apercevons tendre le cou, se pencher sur les épaules de leurs voisins, chercher à voir le miracle qui est, pour la plupart d'entre eux, caché à leurs regards. Et, comme tout groupe de personnes qui se trouveraient en présence d'un événement aussi extraordinaire, ils expriment leur surprise par des gestes, contemplent le mystère avec stupeur, ou dans un silence respectueux, se tournent vers leur voisin pour en discuter. Il y a chez ces personnages une désinvolture, une spontanéité et une variété

beaucoup plus éloquentes que dans toute autre œuvre de leur créateur.

Et cependant, bien peu est laissé au hasard dans ce que Masaccio fait ici. Après tout, la scène est apparentée au *Paiement du tribut*, d'un point de vue aussi bien iconographique que visuel. Par exemple, sur le mur, la disposition irrégulière des urnes peut sembler fortuite, mais elle se réfère en fait, comme celle des protagonistes, à des points significatifs correspondants du *Paiement du tribut*. L'agencement en S de la foule de *Théophile* fait écho à la structure sous-jacente du *Paiement*. La composition reprend même le système modulaire de cette œuvre, et les groupes de personnages, assurément déterminés par Masaccio, correspondent exactement aux trois épisodes du *Paiement*, non seulement par leur position, mais aussi suivant leur importance relative dans l'histoire. Ainsi, le miracle central, pendant de la confrontation au-dessus, reçoit la plus grande place, trois unités, tandis que l'intronisation de Pierre en occupe deux et qu'un module simple est accordé au groupe de spectateurs de l'avant-plan gauche.

Dans *Théophile*, nous percevons l'écho du système jusque dans la disposition de quelques-uns des personnages, en un endroit – l'extrémité gauche du mur lambrissé de la cour de Théophile – où le dessin de Masaccio a été respecté. Quelque irrégulier, et par conséquent naturel, que paraisse leur agencement, il n'en est pas moins le résultat d'une mûre réflexion, hautement calculée, qui non seulement est plus complexe que l'arrangement des personnages du *Paiement du tribut*, mais possède même une dimension ludique. Pierre et le personnage aux cheveux noirs assis à gauche du préfet s'alignent sur les moulures du panneau de gauche, qui fournit l'unité de mesure. Les

personnages qui se trouvent entre ces deux-là sont, de même, appariés entre eux, et convergent vers l'axe central du panneau de porphyre par emboîtements réguliers, à la manière de points d'un graphique plutôt que d'objets de l'espace. Ainsi, le personnage qui regarde ébahi dans la direction du spectateur, et qui rappelle d'ailleurs certaines figures d'Uccello, a pour pendant le courtisan aux yeux sphériques qui jette un regard derrière lui, en direction du prince. Ce couple est suivi de l'appariement plus évident de deux têtes chauves qui évoquent immédiatement le *Zuccone* de Donatello, ouvrage contemporain. Elles encadrent à leur tour un homme à la barbe brune qui est placé selon l'axe central du panneau de porphyre, et qui nous examine dédaigneusement, à la manière d'un chat, au travers de ses paupières mi-closes.

Comme Uccello le remarquera plus tard, si un système de perspective possède un point de fuite unique, il y a une infinité de points de vue dans la nature. Les regards des personnages de Masaccio rayonnent presque dans toutes les directions et jouissent d'une variété de points de vue qui les rend si présents qu'ils nous invitent pour ainsi dire, par le pouvoir de la suggestion, à les rejoindre, et comme eux à regarder, rechercher, analyser par la vue, fonction principale de notre rationalité. Il n'y a là rien d'autre qu'une version plus subtile du procédé recommandé par Alberti aux peintres, apparemment dans le but de guider le spectateur, et suivant lequel l'un des personnages devait regarder vers l'extérieur du tableau pour happer l'attention du spectateur, tout en désignant un point de l'intérieur. Les personnages de l'œuvre de Masaccio sont aussi conscients de notre présence qu'ils le sont d'eux-mêmes, et suscitent en nous, par leur regard, une conscience plus élevée de notre entité matérielle. Suivant leur exemple, et regardant autour de nous, nous découvrons toutes sortes de choses étranges qui se produisent dans le tableau. Conformément aux lois de la perspective, les objets semblent rétrécir dans l'éloignement, mais est-ce toujours le cas ? Le cadre décapite le splendide palais brunelleschien de Théophile, de sorte que les fenêtres forment, tant qu'elles sont parallèles au plan du tableau, des taches noires horizontales, mais s'agrandissent ensuite, au lieu de diminuer, lorsque le mur se dirige vers le fond. À cet endroit de l'espace, et en continuant vers la droite du tableau, le sommet du mur devient un autre sol, abaissant fortement notre propre point de vue : les arbres qui s'éloignent à l'arrière-plan rétrécissent, ainsi, comme s'ils étaient tronqués par le bas. Ce procédé, ici ludique, de trompe-l'œil perspectiviste, est exactement celui que Mantegna appliquera, dans un tout autre esprit, à son *Martyre de saint Jacques* de l'église des Eremitani, à Padoue.

L'effet de déplacement que notre point de vue impose à notre perception met au jour l'un des thèmes de la chapelle : les objets ne sont pas ce qu'ils paraissent à la lumière du jour. Mais l'on note, dans *La Résurrection du fils de Théophile,* un intérêt aussi grand pour l'optique que pour la morale, ou, comme Brunelleschi lui-même l'exprime dans un sonnet, un effort pour « rendre visible aux autres ce qui est incertain »[6]. Du point de vue inférieur que nous occupons, nous voyons s'éloigner l'arête de l'avant-toit du bâtiment de droite. Le contour en est fermement dessiné, alors qu'à l'opposé, le toit qui abrite Théophile est chose plus ambiguë. Plus bas que le premier, il nous apparaît sous la forme d'un parallélogramme aplati, subissant une distorsion voisine de celle du mur, dont nous

La Résurrection du fils de Théophile (détail).

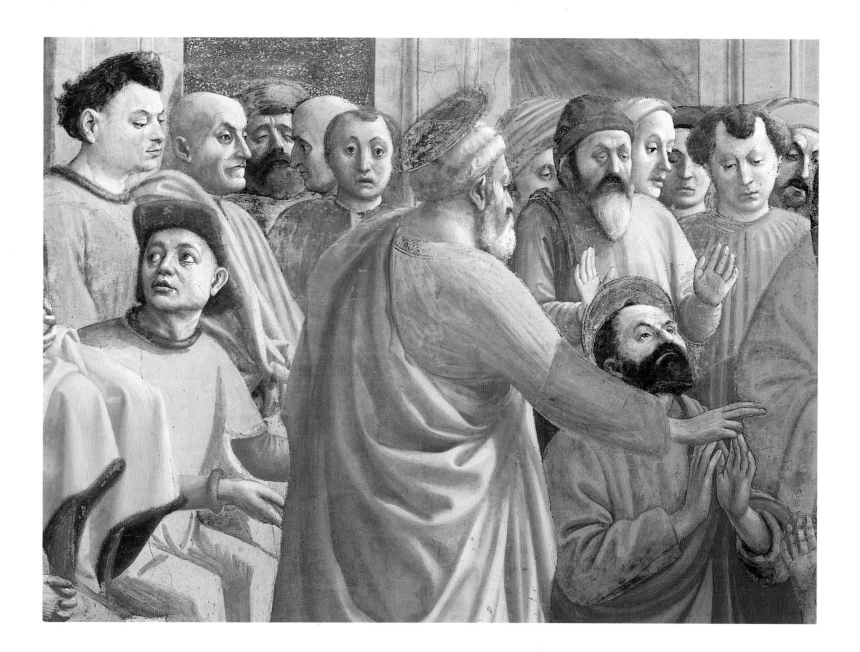

savons qu'il présente une importante saillie, alors que son sommet semble n'être qu'une ligne, trop mince en tout cas pour supporter ces urnes monochromes en terre cuite, qui sont à elles seules une démonstration de l'aptitude de l'artiste à bâtir des éléments entièrement au moyen du clair-obscur. Et ces poteries même, dont l'artiste semble s'être amusé à faire surgir deux arbres, sont peut-être davantage qu'elles ne paraissent. Nous nous demandons si ces objets curieusement écrasés par la perspective ne sont pas les victimes inexpiables des lois de la vision, en d'autres termes, si Masaccio ne nous montre pas, plutôt que la chose elle-même, l'objet déformé tel que le verrait notre œil[7].

Masaccio n'ignorait pas que les objets solides semblent parfois prendre corps brusquement ou au contraire disparaître avec l'espace. La distance semble s'évanouir entre le palais de Théophile et le mur de la cour, qui se prolonge derrière l'humble structure à droite, et, par analogie, derrière le palais à gauche. L'espace paraît ainsi se réduire à une ligne, au pli d'une enveloppe, et, par une opération similaire, des personnages surgissent, à la manière de lapins jaillissant du chapeau d'un prestidigitateur. À chaque extrémité du tableau, des groupes entrent en scène, presque par magie, derrière les pilastres brunelleschiens du cadre. Traité par Masaccio, ce cadre devient une sorte de machine d'escamoteur, et, comme pour nous déconcerter davantage, le groupe de l'extrême droite, celui de Masaccio et de ses frères en art, est situé dans l'encadrement d'une porte, ouverte certes, mais sur une impénétrable obscurité. Mais peut-être faut-il s'attendre à l'inattendu dans une scène dont les protagonistes sont représentés par des profils fuyants[8]!

On pourrait voir quelque ironie dans l'exubérance avec laquelle est restituée cette scène peuplée de tant de fantômes. Mais justement, les morts, dans *La Résurrection du fils de Théophile*, ne sont plus morts. Masaccio, comme saint Pierre, les a ressuscités, leur a permis de rejoindre les vivants. Par là, il a peut-être voulu faire revivre un thème cher aux anciens dans leurs écrits sur l'art, et développé par Vasari et par d'autres durant la Renaissance, celui de la vivacité dans la peinture funéraire. En tout cas, c'est précisément en ces termes que Landino, entre autres, loua Masaccio, dont l'art est investi de ce qu'Alberti appelait le miracle de la peinture. Il était si débordant de vie, et son évolution fut si fulgurante, que l'on ne peut que se désoler à l'idée de ce que le jeune peintre aurait accompli, ne fût-ce qu'avec quelques années de vie supplémentaires, sans parler d'une décennie, ou de la durée accordée à d'autres. Déjà, dans *La Résurrection du fils de Théophile*, nous pressentons une source d'inspiration suffisante à nourrir la génération suivante et au-delà : non seulement Filippo Lippi, Fra Angelico, Paolo Uccello, Andrea del Castagno, Domenico Veneziano, Piero della Francesca et Domenico Ghirlandaio, mais aussi Léonard, Raphaël et Michel-Ange. La chapelle Brancacci, comme l'exprima Vasari et comme le jeune Filippino dut aussi le ressentir, était rapidement devenue une sorte de reliquaire, où les principes et les secrets du mouvement nouveau étaient accessibles à ceux qui étaient capables de les voir, et dont les artistes pouvaient venir recueillir librement les enseignements, comme au sein d'une famille.

Cette notion de la fraternité des artistes est peut-être évoquée ici par Masaccio. Dans le groupe de droite de *La Résurrection du fils de Théophile*, son propre portrait côtoie ceux

de son collègue Masolino, d'Alberti, et de Brunelleschi, dont on rapporte qu'apprenant la mort de Masaccio, il ne put que répéter : « Nous venons de subir une grande perte... » Les complices sont rassemblés auprès de la chaire de saint Pierre, et, dans un premier état du tableau, Masaccio, comme s'il agissait pour leur compte commun, et comme pour faire mentir la réputation d'incrédulité associée à son nom, étendait sa main pour toucher le saint. Quoique chacun d'eux soit un individu, aussi distinct de ses voisins que de chacun d'entre nous, ils forment dans leur ensemble une partie d'une communauté plus vaste qui comprend non seulement le clan des Brancacci, mais aussi tous les descendants d'Adam et Ève, et, pour cette raison peut-être, et bien que cela soit en réalité impossible, Masaccio et ses frères en art projettent sur le mur une ombre unique.

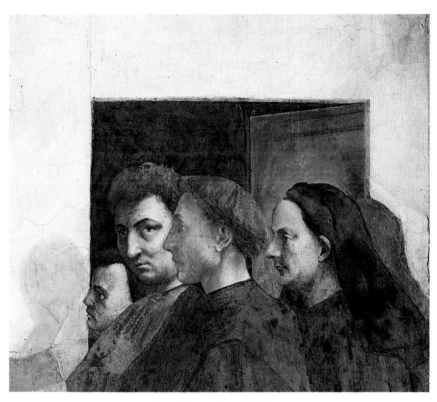

Saint Pierre en chaire (détail).

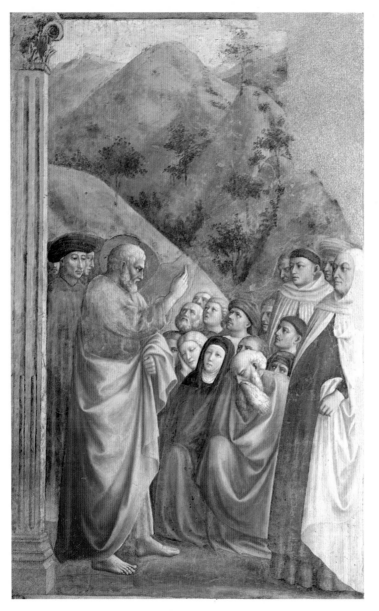

Masolino
La Prédication de saint Pierre

Après la Pentecôte, Pierre prononça un sermon à Jérusalem et exhorta les personnes présentes à se réformer par le baptême, les mettant en garde contre la corruption du monde : « Sauvez-vous de cette génération égarée » (Actes des Apôtres, II, 14-41). Ses paroles convainquirent trois mille personnes de se faire baptiser le jour même, un épisode représenté dans la scène correspondante, à droite de la fenêtre. Ici, Pierre s'adresse debout, avec un geste qui indique le ciel, aux fidèles assemblés devant des collines boisées. Derrière lui, l'homme en bleu est peut-être un portrait. À droite, des carmes sont aussi venus l'écouter dispenser le Verbe. Leur présence souligne la prétention des carmes à être le plus ancien de tous les ordres monastiques. Faisant remonter leurs origines à l'Ancien Testament, en particulier au prophète Élie, les carmes revendiquaient un rôle à part parmi les gardiens de l'Église du Christ.

Comme pendant tout sermon, chacun ne maintient pas tous ses sens en éveil. Masolino se plaît à représenter délicatement, en contraste avec les visages austères des carmes qui assistent au prêche à droite, les traits d'hommes et de femmes de tous âges et de toutes conditions. Vêtue d'un habit noir, une veuve écoute attentivement, mais ses voisins immédiats, un homme chauve à l'abondante barbe blanche et une fille au teint d'une blondeur de rêve, ne peuvent résister au sommeil. D'autres tendent la tête, écoutent avec une profonde ferveur, mais la face ravie, bouche bée, de l'innocent du second rang est peut-être la seule à exprimer l'extase de la révélation. Remarquons enfin le regard inquisiteur que nous adresse un personnage dont nous entr'apercevons l'œil à gauche de l'endormie.

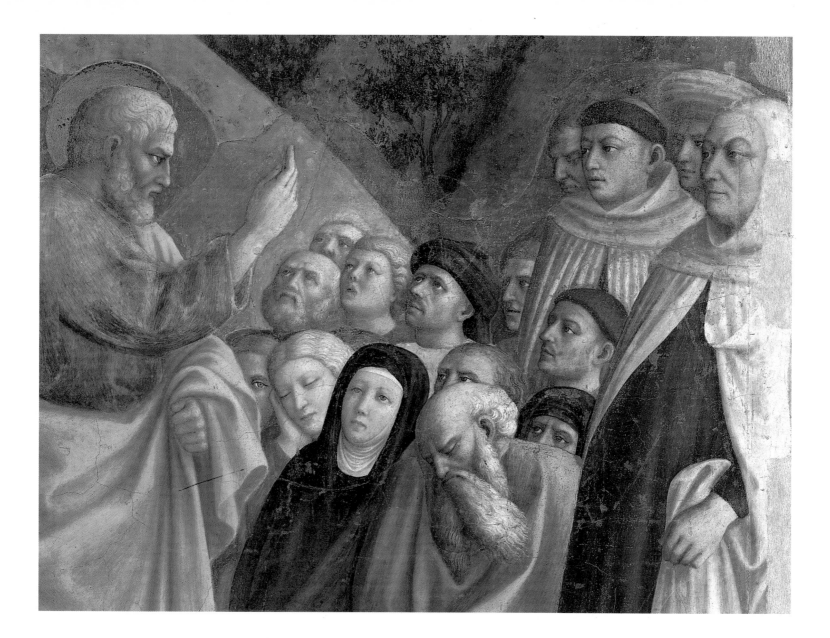

Filippino Lippi
Saint Paul visitant saint Pierre
dans sa prison

D'après une histoire apocryphe tirée de *La Légende dorée*, l'apôtre Pierre fut jeté en prison par Théophile, le préfet païen d'Antioche. Il y serait demeuré sans l'intervention de son frère dans le Christ, l'apôtre Paul, qui instruisit le prince des pouvoirs de Pierre, parmi lesquels le don de ressusciter les morts. Apprenant cela, Théophile donna son accord à la libération de l'apôtre, à une condition, apparemment impossible : la résurrection de son fils mort depuis quatorze ans. Filippino représente l'épisode précédent, où Paul rend visite à Pierre pour lui enjoindre, au nom de l'Église, de manifester le règne du Christ par un miracle. Les deux saints, qui furent étroitement associés aux premiers temps de l'Église et qui partagèrent plus tard le même jour commémoratif, conversent à travers les barreaux de la fenêtre de la cellule. Paul, dont le corps fait pendant à ceux d'Adam et Ève au-dessus, exhorte son ami, qui paraît quelque peu hésitant, d'un geste impérieux qui désigne, du même coup, le ciel et le Christ du *Paiement du tribut*. Cette scène empreinte à la fois de puissance et de paix, qui fut d'ailleurs un moment attribuée à Masaccio plutôt qu'à Filippino, possède une clarté et une simplicité qui sont caractéristiques de l'héritage du premier, comme l'est aussi le jeu subtil de l'ombre et de la lumière, jeu dramatique, dans la manière dont l'index de Paul se détache sur le fond obscur de la cellule de Pierre, mais aussi poignant, comme dans la rencontre des traits fermement dessinés du profil de Paul et de l'ombre vacillante de Pierre, le long d'une ligne de lumière, au coin gauche de la fenêtre de la cellule.

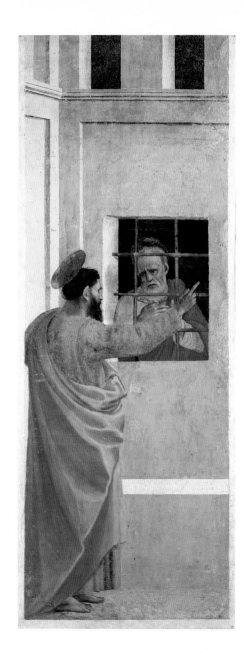

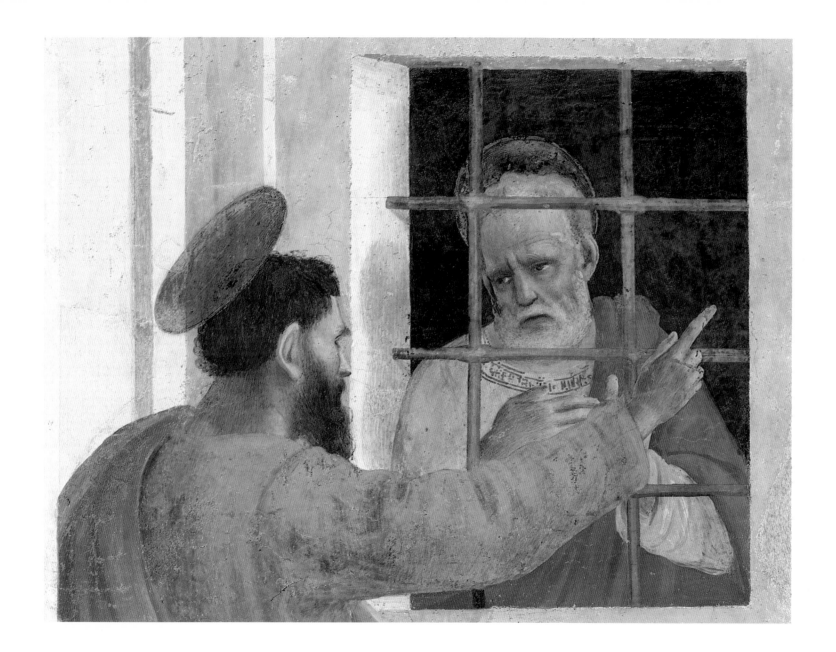

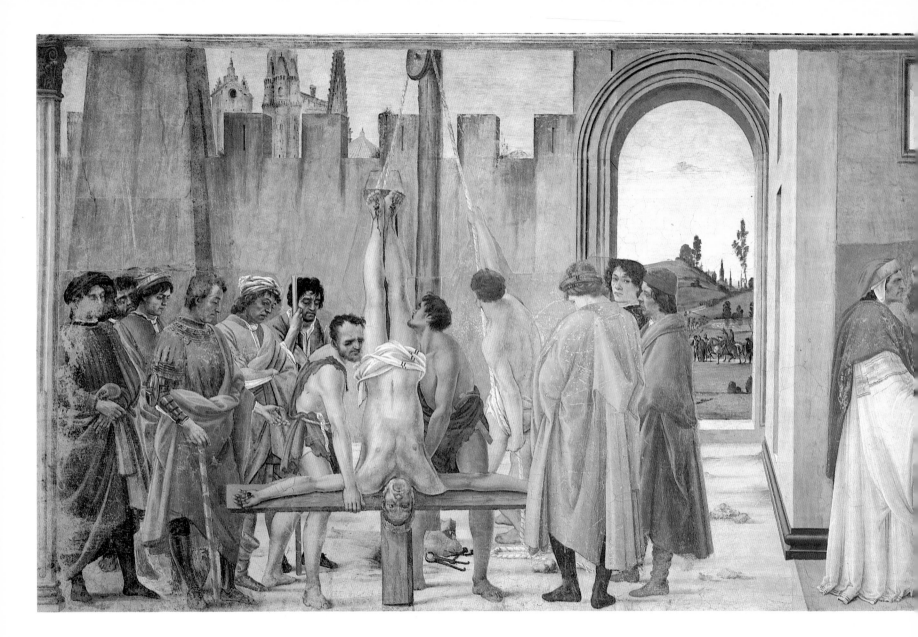

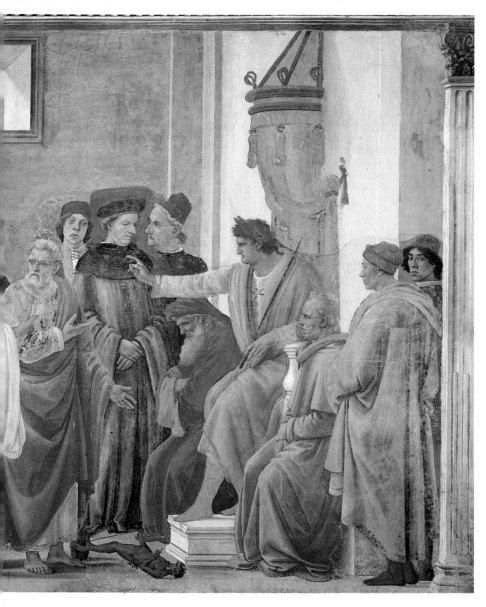

Filippino Lippi
Le Martyre de saint Pierre et la Dispute de saint Pierre avec Simon le magicien

Cette œuvre illustre deux épisodes, tous deux tirés de *La Légende dorée* de Voragine et situés dans la Rome de l'empereur Néron : la mort de saint Pierre sur la croix à gauche, et, à droite, la discussion entre saint Pierre, accompagné de saint Paul, et un magicien du nom de Simon. Ce personnage, dont la sorcellerie sert d'antithèse aux vrais pouvoirs surnaturels de Pierre, s'opposa à lui pendant de nombreuses années, d'abord à Jérusalem, où il allait jusqu'à enseigner faussement la foi chrétienne, et finalement à Rome. C'était en fait un simulateur, qui était capable de transformer l'aspect de son visage. Bien qu'il eût tant impressionné le peuple de Rome qu'une statue avait été érigée au « dieu Simon », il enviait, en son for intérieur, le don, que Pierre avait reçu, de ressusciter les morts au nom du Christ, et il avait même essayé de corrompre le saint pour partager ce pouvoir (d'où le terme de « simonie »). Pierre l'avait bien sûr systématiquement repoussé, démasqué et mis en échec. À chaque fois pourtant, l'imposteur était parvenu à regagner la faveur résolument aveugle de Néron.

Le magicien apparaît à gauche de la scène de *La Dispute de Saint Pierre*, vêtu d'une robe blanche et d'une cape rouge. Filippino traduit le pouvoir kaléidosco-

pique de Simon en le représentant sous les traits de Dante, mais il indique aussi qu'il n'y a là que tromperie et duplicité, en ne rendant pas entièrement plausible cette contrefaçon de l'apparence du grand poète chrétien de *La Divine comédie*. Et la statuette ceinte de lierre qui se trouve renversée à même le sol nous apprend qu'à cet instant, Pierre a une fois de plus dévoilé l'imposture de Simon. Mais l'homme semble être de nouveau parvenu à convaincre Néron : il pointe un index accusateur en direction de la poitrine de Pierre, et désigne de l'autre main l'idole sur le sol. À son tour, cette chose diabolique indique l'empereur, dont le geste ordonne, de l'autre côté de la composition, l'exécution de Pierre. Cette histoire, qui tend donc à la mort de l'apôtre, fait aussi allusion à la fin du sorcier. Proclamant son intention d'abandonner Rome pour monter aux cieux, Simon, orné – comme Néron dans la fresque de Filippino – d'une couronne de laurier, s'élança d'une haute tour, et vola, soutenu par des démons. Voragine rapporte alors : « Paul leva la tête, vit Simon voler et dit à Pierre : "Pierre, ne tarde pas à finir tes œuvres, car déjà le Seigneur nous appelle !" Et Simon fut, sur-le-champ, précipité au sol, son crâne fut brisé, et il mourut. »

La moitié gauche de la composition est consacrée au martyre de saint Pierre. Après la mort de Simon le magicien, Néron se jura de punir les apôtres, et les amis de Pierre, alertés du danger, le poussèrent à quitter Rome. Il leur céda, mais à sa

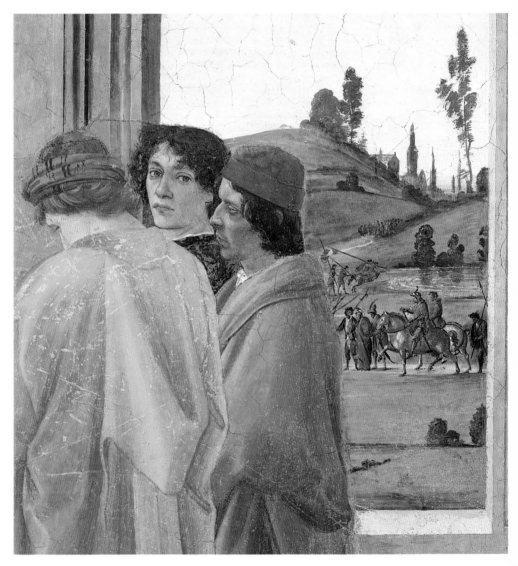

Le Martyre de saint Pierre (détail).

sortie de la ville, il « tomba face à face avec le Christ en personne ; et il lui demanda : "Seigneur, où vas-tu ?" À quoi Notre Seigneur répondit : "Je vais à Rome, pour y être crucifié de nouveau !" "Pour y être crucifié de nouveau ?" demanda Pierre. "Oui !" dit Notre Seigneur. Et Pierre dit : "Alors, Seigneur, je retourne aussi à Rome, pour y être crucifié avec toi !" » Pierre sut ainsi que sa mort était prochaine, et il fut en effet bientôt arrêté, épisode que Filippino représente près d'un plan d'eau que l'on aperçoit à travers l'arche du centre de la composition, où l'on voit aussi Pierre, les mains liées derrière le dos, emmené par les soldats. Au contraire de l'apôtre Paul, qui était un citoyen romain et auquel fut ac-cordé l'honneur d'être décapité, Pierre fut crucifié comme un criminel, mais par humilité, il demanda à mourir la tête en bas.

Deux de ces trois figures (p. 84), subtilement variées, semblent pouvoir être assimilées à des personnages réels. Certains croient voir, dans l'homme qui nous regarde, un portrait du maître de Filippino, Botticelli. Ces trois têtes juvéniles sont peintes avec adresse et économie. De délicates touches de gris modèlent leurs traits en suggérant de légères ombres. Elles forment un contraste dramatique avec les visages plus grossiers des hommes de main, immédiatement à gauche de la croix. En outre, ce groupe sert de cadre au martyre de saint Pierre, qui occupe la gauche du premier plan, et de lien avec son arrestation, visible au loin, dans un paysage de grasses prairies, de collines entrecroisées et d'eaux légèrement animées, qui conserve quelque chose de la liberté de l'esquisse. Sur fond de chasse à courre, deux soldats vêtus à la mode du XVᵉ siècle emmènent le saint, qui porte sa robe bleu-orangé caractéristique et dont les mains sont attachées derrière le dos.

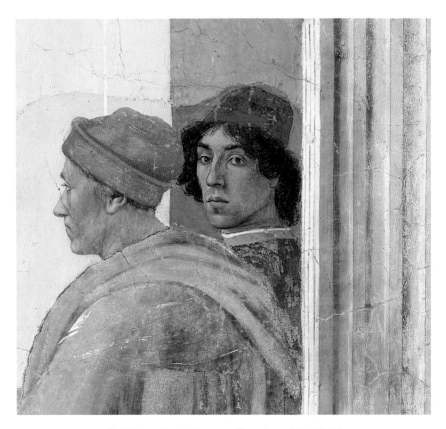

La Dispute de saint Pierre avec Simon le magicien (détail).

Ils sont suivis d'un officier en armure et d'un autre personnage à cheval.

Ces deux visages (p. 85), placés de part et d'autre de l'angle proéminent d'un mur, font le lien entre l'épisode de la libération de saint Pierre et celui de la Dispute et du Martyre. Ils sont habilement contrastés, par l'âge, la couleur, la pose, et l'éclairage, conformément en somme à l'enseignement posthume de Masaccio, que Filippino sait faire sien dans la chapelle. Le profil légèrement fuyant du personnage de gauche se détache sur un mur fortement éclairé, tandis que son compagnon émerge de l'ombre pour attirer notre attention. Il s'agit selon toute vraisemblance d'un autoportrait. Filippino, alors âgé d'environ vingt-cinq ans, l'a placé, peut-être sciemment, sur une diagonale où il est opposé au probable auto-portrait de Masaccio dans la *Résurrection du fils de Théophile*, peinte alors que son auteur avait approximativement le même âge.

Parmi les courtisans qui entourent le trône de l'empereur, Filippino a introduit des portraits de contemporains, dont peut-être celui du peintre Antonio Pollaiuolo, qui serait le personnage à la coiffe rouge, immédiatement à gauche de Néron. Leur expression pensive, presque mélancolique, contraste avec le geste énergique – et téméraire – de l'empereur, qui est ainsi séparé d'eux et assimilé à l'engeance funeste de Simon et de l'idole. Le visage de Néron est une évocation délibérée de la statuaire classique, mais au lieu d'en retenir la noblesse et la dignité, son teint assombri, sa lèvre retroussée, et surtout son arcade sourcilière lourdement proéminente le chargent d'une expression de cruauté qui est le signe à la fois de son ignorance et de son ignominie.

Malheureusement, cette partie du tableau se trouve dans un état insatisfaisant. Les dommages subis sont particulièrement évidents dans la bouche du jeune homme à gauche, mais aussi dans les vêtements écaillés de tous les autres personnages. À l'origine, ces surfaces devaient avoir une parfaite douceur, qui donnait à la facture de Filippino et à ses poétiques effets de lumière une subtilité et un pouvoir évocateur aujourd'hui quelque peu estompés.

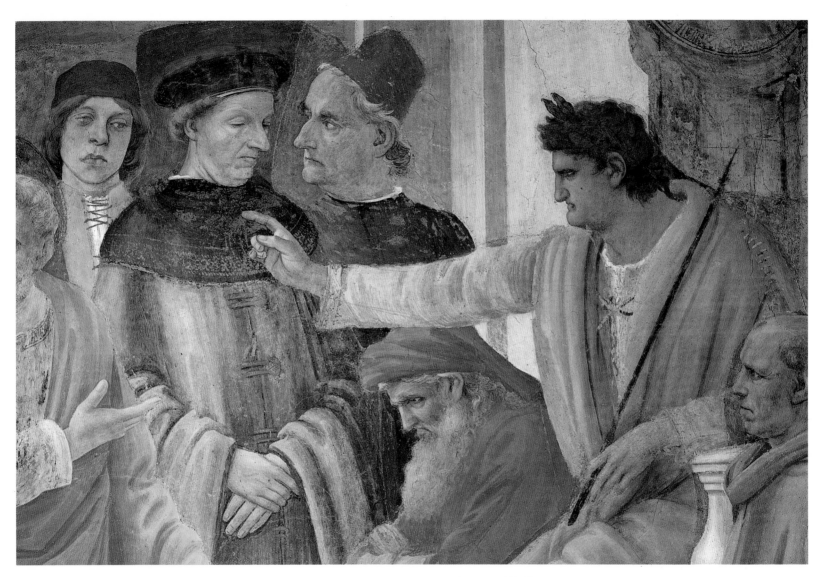

La Dispute de saint Pierre avec Simon le magicien (détail).

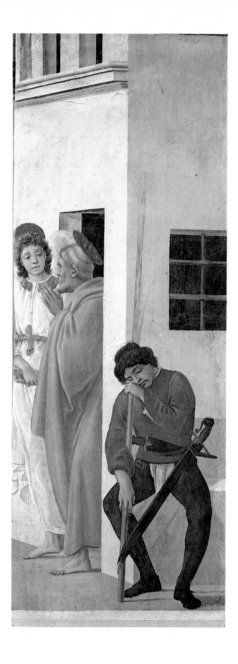

Filippino Lippi
Saint Pierre libéré de sa prison

Selon la relation des Actes des Apôtres (XII), le roi Hérode fit arrêter saint Pierre et le jeta en prison dans l'intention de le faire comparaître devant le peuple, dont il espérait ainsi gagner la faveur, comme cela avait bien fonctionné lorsqu'il avait fait massacrer Jacques, le frère de Jean. Mais la nuit précédant cette épreuve, alors que le saint dormait enchaîné, un ange pénétra miraculeusement dans sa cellule et « le toucha au flanc pour l'éveiller. "Dépêche-toi !" lui dit-il... Pierre le suivit, mais sans avoir une conscience claire de la présence de l'ange. Tout ceci lui semblait un mirage ». Cette histoire peut être vue comme une allusion à la libération de l'âme de sa prison terrestre, le corps.

Filippino en tire une scène d'une poésie exquise. Il relègue dans l'ombre le garde aux traits avachis, opposant son visage à celui de l'ange, doucement impérieux, très proche par les traits mais bien plus éclairé, et dont les boucles se détachent sur une aura de lumière. Ses draperies s'affinent jusqu'à l'immatérialité, laissant deviner la blancheur du corps. Également subtil, le profil anguleux du saint sur le dégradé de l'aile de l'ange, dont la courbe unit les deux visages. Prenant l'apôtre par le poignet, l'ange le conduit hors de la pénombre de la cellule, par une porte à demi éclairée, dans une lumière spectrale qui atteint le maximum de son intensité au-dessus de la tête du garde.

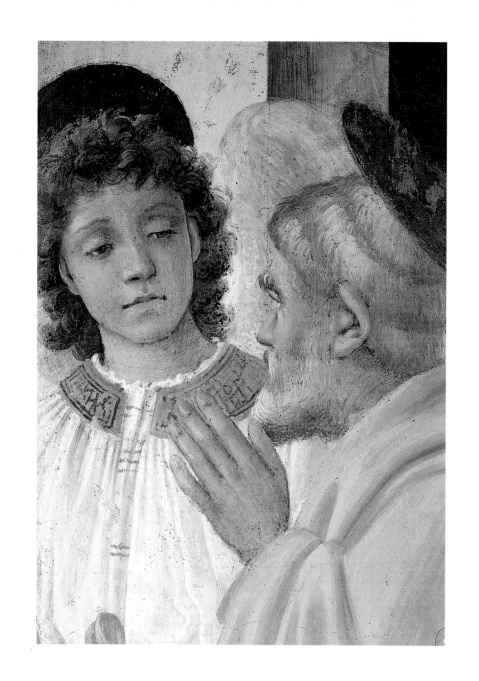

Notes

1. Le terme de *posta* désignait non seulement un poteau, mais aussi l'entrée d'une comptabilité ou même d'un endroit où était collecté l'impôt, et d'ailleurs, c'est le terme d'*imposta* qui signifie, encore aujourd'hui, impôt en italien. Les impôts étaient-ils réellement, à une certaine époque, collectés dans un lieu public marqué par un poteau de quelque espèce ? Cela n'est pas attesté, mais, en tout cas, le terme de *posta ferma*, qui signifie littéralement « endroit fixé », désigne aussi l'achèvement d'une opération financière ou l'ouverture d'un compte.

2. Aux yeux des Florentins du XVᵉ siècle, et en particulier des Brancacci, qui étaient après tout des marchands de soie, l'imagerie du vêtement fournissait très certainement un symbole de la richesse matérielle qui n'était guère moins pertinent et moins concret que l'argent même. Ces deux choses, argent et vêtement, reflètent en fait la base de l'économie florentine du XVᵉ siècle, fondée sur la banque et sur la manufacture et le commerce des vêtements. Au-delà de ce fait, nous devons garder présent à l'esprit l'effet éblouissant que le vêtement devait avoir sur l'imagination populaire de l'époque. Au XVIᵉ siècle encore, le fils d'un certain marchand allemand, âgé d'une dizaine d'années, demande à son père de lui ramener non seulement un animal de compagnie, comme le ferait un enfant aujourd'hui, mais aussi des bas de toutes couleurs, des bourses en satin, des bottes, des éperons, et même un chapeau royal italien. En une occasion, la mère de ce garçon écrit à son mari : « Il faut que tu fasses faire une bourse en satin pour notre petit Balthasar », ajoutant, « il me dit chaque soir que tu vas lui en rapporter une » ; et dans une autre lettre : « Notre petit Balthasar t'embrasse et me charge de te demander de lui rapporter une paire de bas rouges et une bourse . » Mais le vêtement, comme l'attestent les lois somptuaires, n'était pas entièrement exempt de danger moral. Ainsi, ce marchand, alors à Lucca, écrit à sa femme au sujet d'un jeune homme sous sa responsabilité : « Son père m'écrit pour me demander qu'il ne soit pas autorisé à faire quoi que ce soit d'inconvenant, ou à porter des vêtements de soie luxueux, comme cela arrivait autrefois. »

3. Quoique Longhi ait comparé la collaboration des deux peintres à un « concert de sourds », expression dont le caractère spirituel sera sensible même à ceux d'entre nous dont l'ouïe est imparfaite, elle était au contraire aussi harmonieuse que la musique émise simultanément par les instruments différents mais complémentaires d'un orchestre. En fait, le style de l'un met en valeur celui de l'autre, d'une manière très voisine de celle qui les unit dans une autre œuvre commune, *Sainte Anne Metterza*, probablement peinte en 1424. Au sujet de ce panneau, on s'accorde généralement à voir la main de Masaccio dans la Vierge et l'Enfant, au centre, tandis que Masolino serait pour l'essentiel l'auteur des anges des bords du tableau. La combinaison des deux styles, dans cette peinture, a un sens iconographique et esthétique : elle accentue l'impression tangible de relief et, en donnant au Christ, dans ce contexte particulier, une présence tout spécialement substantielle, elle renforce la notion de la présence réelle du Christ dans le sacrement de l'Eucharistie. Ensuite, lorsque le regard s'élève, depuis le Christ et la Vierge, vers sainte Anne et les anges, les formes s'estompent, s'adoucissent, prennent un caractère éthéré, comme si elles se fondaient dans une distance à la fois réelle et métaphysique. Ainsi, par le biais de ce contrepoint stylistique, les

deux peintres donnent non seulement une acuité supplémentaire à leurs individualités en rehaussant par contraste leurs points forts respectifs, mais ils traduisent aussi une vérité essentielle.

4. La pénitence de Pierre, qui pleure sa faute après avoir trois fois renié le Christ aux premiers temps de la Passion, était placée du même côté de la chapelle que les silhouettes torturées d'*Adam et Ève chassés du Paradis terrestre*. De même, le troupeau innocent des agneaux du Christ, qui attend sa subsistance dans le *Pasce oves meas*, épisode tardif de l'histoire de la Passion, apparaissait sur le même côté que nos premiers parents au moment de la consommation du fruit funeste. Les innocents qui écoutent Pierre prêcher la vraie parole appellent la comparaison avec la naïveté similaire d'Adam et Ève, séduits par le mensonge dans *Adam et Ève au Paradis*, et le corps brossé à larges traits du jeune homme frissonnant, qui attend devant un paysage dénudé d'être délivré du péché originel, fait écho à la liberté de facture des silhouettes d'*Adam et Ève chassés du Paradis terrestre*. Les mouvements antithétiques des deux scènes inférieures, élévation chez les infirmes guéris du *Boiteux guéri par l'ombre de saint Pierre*, et chute, avec la mort d'Ananie, dans *La Distribution des aumônes*, correspondent à la disposition habituelle des représentations du Jugement dernier, où les bienheureux sont élevés à la droite du Christ, tandis que les damnés sont humiliés à sa gauche.

5. *Le Paiement du tribut* contient trente-deux *giornate*, à comparer aux trente-six exécutées par le seul Masaccio dans la scène du dessous. De fait, *La Résurrection du fils de Théophile* possède toute la richesse et la variété de la célèbre *Adoration des mages* de Gentile da Fabriano, de 1423, traduites dans le langage du mouvement nouveau.

6. *lo 'ncerto altrui mostrar visibile*.

7. Ces distorsions délibérées sont communes aux œuvres des architectes et des peintres. Par exemple, dans la façade de l'église florentine des Ospedali degli Innocenti, Brunelleschi prend la précaution de donner à ses magnifiques *tonti* la forme d'ovales verticaux, au lieu de cercles. De manière comparable, dans sa célèbre fresque du vaste chœur de Santa Maria Novella, où il illustre les vies de la Vierge et de saint Jean-Baptiste, Domenico Ghirlandaio représente le banquet d'Hérode : dans une position saillante à l'avant-plan de cette scène située très au-dessus du sol, et dont l'espace se resserre de ce fait d'une manière qui déforme aussi bien les personnages que le décor architectural, Domenico introduit un nain !

8. Nous ne pouvons nous empêcher de penser à une histoire fameuse, surtout connue sous la forme d'une version composée par le biographe de Brunelleschi, Antonio Manetti, de *La Novella del Grasso Legnaiuolo*, ou du *Gros Charpentier*, où l'on voit l'architecte du point de fuite accomplir le tour miraculeux consistant à réduire le charpentier, objet pourtant si substantiel à l'origine, voire si copieux, au néant le plus impalpable. Contrefaisant sa voix, obtenant la complicité des amis de la victime, contrôlant même les lieux, il persuade le charpentier qu'il n'a jamais été, que sa vie n'a été jusque-là qu'un rêve, qu'il est en fait un autre moi. D'un « Bonjour, Matthieu » apparemment innocent, l'artiste se donne le stupéfiant pouvoir du nécromant, change une chose en une autre, décide de l'existence et du néant. Alors, après avoir admis que tout cela est bien bizarre, le charpentier hésitant, qui menait jusque-là une vague existence sous le nom du « gros », trouve une fin heureuse en Hongrie, c'est-à-dire à une distance infinie.

Bibliographie sélective

ALBERTI, L. B.: *De la peinture*, trad., introduction. et notes J.-L. Scheffer. Paris, 1992.

BALDINI, U. et CASAZZA, O.: *La Chapelle Brancacci,* trad. D.-A. Canal. Paris, 1991.

BALDINI, U. et CASAZZA, O.: « Les deux Thomas », in *FMR,* n° 26, 1990, p. 57-88.

BAXANDALL, M.: *L'Œil du Quattrocento*, trad. Y. Delsaut. Paris, 1985.

BEC, C.: *Les Marchands écrivains, affaires et humanisme à Florence, 1375-1434.* Paris, 1967.

BECK, J.: *Masaccio: The Documents,* Locust Valley, 1978.

BERENSON, B.: *Les Peintres italiens de la Renaissance*, trad. L. Gillet. Paris, 1953.

BERTI, L.: *Masaccio.* Milan, 1964.

BERTI, L. et FOGGI, R.: *Masaccio, catalogue complet des peintures,* trad. D.-A. Canal. Paris, 1991.

BRUNELLESCHI, F.: *Sonetti di Filippo Brunelleschi*, introduction. G. Tanturli, notes D. de Robertis. Florence, 1977.

CASAZZA, O.: *Masaccio et la chapelle Brancacci*, trad. A. Bonnefon. Paris, 1990.

CHRISTIANSEN, K.: « La chapelle Brancacci restaurée. Masaccio nuovo, dans l'église des Carmes à Florence », in *Connaissance des Arts,* n° 466, 1990, p. 93-102.

COLE, B.: *Masaccio and the Art of Early Renaissance Florence.* Bloomington, 1980.

Collectif: « I pittori della Brancacci agli Uffizi », in *Gli Uffizi (Studi e Ricerche,* n° 5). Florence, 1989.

DEBOLD von KRITTER, A.: *Studien zum Petruszyklus in der Brancacci Kapelle.* Berlin, 1975.

FRANCASTEL, P.: *La Figure et le lieu. L'ordre visuel du Quattrocento.* Paris, 1967.

JACOBSEN, W.: « Die Konstruktion der Perspektive bei Masaccio und Masolino in der Brancacci Kapelle », in *Marburger Jahrbuch für Kunstwissenschaft,* n° 21, 1986, p. 73-92.

LIBERO, L. de: *Fresques de la chapelle Brancacci à Florence.* Paris, 1957.

LONGHI, R.: *À propos de Masolino et de Masaccio : quelques faits,* trad. A. Madeleine-Perdrillat. Aix-en-Provence, 1981.

MANETTI, A.: *Vite di XIV uomini singhulary in Firenze dal MCCCC innanzi,* éd. G. Milanesi. Florence, 1887.

MOLHO, A.: « The Brancacci Chapel : studies in its iconography and history », in *Journal of the Warburg and Courtauld Institutes,* n° 40, 1977, p. 50-98.

ROSSI, P.: « Lettura del Tributo di Masaccio », in *Critica d'Arte,* n° 54, 1989, p. 39-42.

SALMI, M.: *Masaccio : les fresques de Florence,* Paris et New York, 1956.

VASARI, G.: *Les Vies des meilleurs peintres, sculpteurs et architectes*, trad. sous la direction de A. Chastel. Paris, 1981-1989.

VORAGINE, J. de: *La Légende dorée*, trad. J.-B.-M. Roze. Paris, 1967.

WHITE, J.: *Naissance et renaissance de l'espace pictural*, trad. C. Fraixe. Paris, 1992.

Glossaire des termes de la peinture à fresque

Affresco (en français courant, « fresque »). Peinture murale exécutée à l'aide de pigments détrempés à l'eau que l'on applique sur un enduit frais. En séchant, peinture et enduit adhèrent totalement l'un à l'autre. Cette technique, dite de la « vraie fresque » (ou *buon fresco*) était des plus utilisées entre la fin du XIII^e siècle et le milieu du XVI^e siècle.

Arriccio. Couche préliminaire d'enduit recouvrant la maçonnerie et sur laquelle la *sinopia* est exécutée. L'*arriccio* est assez rugueux pour faciliter l'adhérence de la couche d'enduit finale appelée *intonaco* (voir ci-dessous).

Cartone (en français courant, « carton »). Dessin définitif des grandes lignes de la composition que l'artiste exécute sur papier ou sur toile ; celui-ci est parfois égal en superficie à la surface murale destinée à être peinte, plusieurs « cartons » pouvant être utilisés pour réaliser une grande image. Le « carton » est appliqué sur le mur fraîchement enduit et, à l'aide d'un stylet, l'artiste marque la surface à peindre en suivant les lignes de son dessin. Ce procédé était répandu au XVI^e siècle. La méthode du *spolvero* (voir ci-dessous) était également très utilisée.

Giornata. Fragment de l'*intonaco* devant être peint dans la journée. Il incombait à l'artiste de décider à l'avance de la surface qu'il pourrait peindre dans la journée, puis à enduire celle-ci d'*intonaco*. Les raccords, généralement visibles lorsqu'on examine de près la surface peinte, renseignent sur l'ordre d'exécution des différents fragments, car chaque nouvelle *giornata* recouvre légèrement la précédente.

Intonaco. Couche finale d'enduit destinée à recevoir la peinture. Composée de chaux et de sable, elle est appliquée fragment par fragment.

Mezzo fresco. Peinture exécutée sur un enduit encore humide, ce qui, par rapport à la méthode de la « vraie » fresque, se traduit par une pénétration moindre des pigments et par une carbonatation moins importante. La *mezzo fresco* était une technique très appréciée au XVI^e siècle et au cours des siècles suivants.

Pontata. *Intonaco* appliqué en larges bandes qui correspondent aux hauteurs successives de l'échafaudage mis en place. Il est fréquent que le peintre recouvre de couleurs préliminaires les *pontate* en cours de séchage, mais les couleurs définitives sont généralement appliquées une fois que l'*intonaco* est sec. Cela s'apparente alors beaucoup à la technique *a secco*.

Secco (littéralement, « sec »). Peinture sur un enduit déjà sec. Les couleurs sont alors mélangées avec une colle ou un liant qui assure leur adhérence sur la surface à peindre. Ces liants étaient de nature différente, par exemple jaune d'œuf pour la peinture dite *a tempera*, laquelle servait souvent à retoucher une peinture à fresque. Du fait que les pigments ne pénètrent pas la surface sèche du mur, comme c'est le cas avec la *buon fresco*, les peintures murales *a secco* tendent à se détériorer et à s'écailler plus rapidement.

Sinopia. Il s'agissait à l'origine d'un rouge ocre tenant son nom d'une ville située en bordure de la mer Noire, Sinope, célèbre pour ses pigments rouges. Dans la technique de la fresque, ce terme

désigne le dessin préparatoire que l'artiste exécute généralement au moyen d'un pigment rouge sur l'*arriccio*.

Spolvero. Méthode ancienne (voir *cartone*) consistant à transférer le dessin de l'artiste sur l'*intonaco*. Après avoir tracé sur papier les dessins aux dimensions des fresques à réaliser, on en perfore les contours à l'aide d'une pointe, puis le papier est découpé en morceaux correspondant au travail d'une journée. Une fois l'*intonaco* appliqué sur le fragment à peindre dans la journée, on le recouvre avec le dessin correspondant, puis, à l'aide d'un sachet en toile rempli de charbon de bois, on tamponne le long des lignes perforées de façon que la poussière traverse le papier et marque le mur à peindre. Cette méthode fut très utilisée durant la seconde moitié du XV^e siècle.

Stacco. Méthode qui consiste à détacher une peinture à fresque de son support mural en enlevant le pigment et l'*intonaco*. On commence généralement par enduire la surface peinte de colle animale, puis on applique deux épaisseurs de tissu (calicot et toile) que l'on laisse sécher, puis que l'on arrache ensuite du mur en décollant en même temps la fresque. Le tout est porté dans un laboratoire où l'on enlève l'excès d'enduit avant de coller une autre toile sur le revers de la fresque. Pour terminer, on décolle soigneusement les deux épaisseurs de tissu appliquées sur l'endroit de la fresque ; celle-ci est alors prête à être montée sur un nouveau support.

Strappo. Méthode qui consiste à détacher une fresque de son support mural alors que l'*intonaco* est très abîmé. Le *strappo* permet de ne détacher que la couche picturale et très peu d'enduit. On emploie pour ce faire une colle beaucoup plus forte que celle utilisée pour le *stacco*, mais la procédure est ensuite identique. Quand une fresque a été détachée au moyen de cette méthode, il arrive qu'une impression colorée reste visible sur l'enduit encore accroché au mur. C'est là une indication du degré de pénétration des pigments dans l'enduit. Pour ôter ces marques, on procède souvent à un deuxième *strappo* sur le même mur.

Affresco (fresque). Peinture aux pigments dissous à l'eau, exécutée sur plâtre fraîchement appliqué. Le plâtre et la peinture, séchant en même temps, devenaient totalement indissociables. Appelée aussi « vraie fresque » (*buon fresco*), cette technique connut son heure de gloire entre la fin du XIII^e siècle et le milieu du XVI^e.